我们想展现演员们的才华,并且尊重他们付出的努力。但我们很乐意把糟糕的表演剪掉,因为它们拉低了我们作品的质量。

表演新浪潮

剪 辑

再这么演

你 又 要 被 我 剪 了

[美]乔丹·戈德曼 著　林思韵 译

http://www.hustp.com

中国·武汉

湖北省版权局著作权合同登记 图字：17-2018-352 号

Original title: How To Avoid The Cutting Room Floor
©2014 by Jordan Goldman.
All rights reserved.
Simplified Chinese translation rights arranged through Beijing Yeeyan Xieli Technology Co., Ltd.
（本书简体中文版权经由北京译言协力科技有限公司取得，Email：dongxi@yeeyan.com）

图书在版编目（CIP）数据

剪辑：再这么演，你又要被我剪了/（美）乔丹·戈德曼著；林思韵译 . —— 武汉：华中科技大学出版社，2021.6
（表演新浪潮）
ISBN 978-7-5680-6642-6

Ⅰ.①剪… Ⅱ.①乔…②林… Ⅲ.①影视艺术-剪辑 Ⅳ.①J932

中国版本图书馆 CIP 数据核字（2021）第 046969 号

剪辑：再这么演，你又要被我剪了　　　　　　　　　［美］乔丹·戈德曼 著
Jianji: Zai Zheme Yan, Ni you Yao bei Wo Jian le　　　林思韵 译

策划编辑：刘晓成	
责任编辑：康　艳	
责任校对：张会军	
责任监印：朱　玢	
装帧设计：璞茜设计	
出版发行：华中科技大学出版社（中国·武汉）	电话：（027）81321913
武汉市东湖新技术开发区华工科技园	邮编：430223
印　　刷：武汉精一佳印刷有限公司	
开　　本：880mm × 1230mm 1/32	
印　　张：4.875	
字　　数：105 千字	
版　　次：2021 年 6 月第 1 版第 1 次印刷	
定　　价：29.80 元	

本书若有印装质量问题，请向出版社营销中心调换
全国免费服务热线：400-6679-118 竭诚为您服务
版权所有　侵权必究

序言

我人生中最可怕的一天是我在镜头前"演戏"的那天。

我们当时正在拍摄《盾牌》（*The Shield*）的最后一集。剪辑室收到导演克拉克·约翰逊（Clark Johnson）捎来的话，说想让我去片场出镜客串一下——我将会饰演一名在警察局的背景里穿过镜头的清洁工。

我走去片场，服装师递给我一套套在外面的制服和一双工作靴。接着有人递给我一个拖把。助理导演说："在这场戏中，你将从洗手间出来，然后走过休息室，到停车棚的走廊。"

当剧组工作人员们四处忙活着打灯、布景时，我一个人站在洗手间里，开始担心我应该怎么做。我的上一次表演还是在高中音乐剧里，那是很久以前了。我真的应该做这件事吗？我的心绪被各种质疑淹没。我去停车棚走廊的动机是什么呢？我是准备去清理一处水渍吗？如果是这样的话，我就应该是匆忙跑去的。又或者，我是不是已经完成所有的清洁任务了呢？那样的话，我的状态就应该更放松了。但是，为什么我的拖把会是干的呢？如果我正从洗手间离开，那么这个拖把就应该是湿的才对，因为：我要不是已经用它清理过水渍，那就是刚刚将它沾湿，准备清理其他东西。更有逻辑的做法，会不会是我已经在洗手间盛满

了一桶水，然后再带着我的拖把和桶去有水渍的地方呢？但现在要说服道具组给我一个桶已经为时过晚——我们即将开机了！

助理导演把片场封住了。我意识到自己并不清楚提示我从洗手间出来的提示音（cue）是什么。每个人都想当然地认为我一定懂得做什么，毕竟我是这部剧的制作团队的成员，但是我的脑子里一片空白。我应该在喊"开始"的时候就走出去，还是在这场戏进行到一半的时候？我应该做什么呢？洗手间里没有我能询问的人。我开始变得有点慌张。在我看来，如果我搞砸了，那我显然就会毁掉整场戏。在电视上，警察局看起来像填满了真实的人（真正的演员们）和一个假装清洁工的傻瓜。我处在毁灭一切，以及让我的所有朋友失望的边缘。这恰恰是整个剧集的最后一集！

我听到"开始！"了。由于想不出其他的做法，我在心里数了5下后，带着我的拖把迈出洗手间。

我亲眼看见，自己面前这个40英尺①长的牛棚布景，好似被装上了望远镜般地延伸到了4英里②长。停车棚走廊看起来很远，简直像彩虹尽头的金罐③。莫名其妙，我居然能够使自己处于走动的状态。惊慌的我终于抵达停车棚走廊，感觉像是过了1 000年的时间。我经过了克拉克④和剧组正在观看监视器回放的房间。门内传来清晰的呼喊声，"那个清洁工到底是怎么回事？为什么他要那样跑着穿过房间？"

我当时觉得我完了。在助理导演喊停之后，我慢慢地挪回洗手间。羞愧的我不敢抬头看任何人。（回想起来，我十分确信克拉克当时声嘶力竭的大喊，只是为了捉弄我。除了是一名出色的

① 约12.2米。
② 约6.4公里。
③ 英文谚语，源自爱尔兰神话，由于彩虹是一个圈，故彩虹的尽头无法到达，金罐永远都拿不到，比喻很难或者不可能获得的事物。
④ 克拉克·约翰逊（Clark Johnson），《盾牌》的导演。

导演和慷慨的导师,他还是一个臭名远扬的恶作剧鬼。)

B组摄影师是我的朋友里奇·坎图(Rich Cantu),他一定是看见了我眼里的惶恐,他把我拉到一旁,简明清晰地跟我说:"当你听到达奇的第二句台词时,从洗手间里走出来。走向停车棚走廊。也许这一次你可以稍微慢点走。"

多亏了里奇,第二次录制好一些了。如果你去看《盾牌》的第713集,会看到我总算是穿过了房间,看起来也不是完全不自然。幸运的是,我有能力确保这场戏不被这位荒谬的清洁工毁掉……因为我同时也是这集的剪辑师。

但万一我经历了所有的这些恐惧,最后却被剪掉了呢?假如我是一名真正的演员,为了这一刻而努力试镜、做足准备、勤奋工作,但最后戏份被剪掉了呢?我将会十分难受。我能想象正在读这本书的你,当看到自己的戏份在出演的电视

剧里都被剪掉时，会多么失望。不过，现在你有一个秘密武器——这本书。你将比大多数演员都更能充分应对这种情况。我打算帮助你避免让戏份止于剪辑室。

你能做许多事情使自己的戏份避免被剪掉，甚至，在你踏入片场前，你就能排练其中的大部分内容，但也有一些你无法控制的事情。我们将在本书中探讨这些问题。

你可以使用本书中的原则来提升你在镜头前的表现，无论你出演的是学生电影、电视剧还是大片。在本书中，我谈论了许多电视剧，其中大多数是剧情电视剧（drama show），但这些原则能应用到所有类型的影视表演中。

如果你能把自己的角色演绎得令人信服，在片场避免与人疏远，并且能够把诸如记名词和踩点这样的必要技巧掌握好，那么你就已经做了所有能做的事情了。这些是你能控制的事情。接下

来会发生什么已经不在你的控制范围之内了。你的某些台词，甚至是你的整场表演，都可能会出于与你无关的原因而被剪掉。你的戏份也许会出于时长考虑被剪，或者你这场戏拖慢了整体故事的进度。这是我想表达的信息的核心，我将在余下的章节中为你更详细地讲述。

如果你不能熟练地掌握技巧，或者呈现出精彩的表演，那剪辑师在剪辑的时候也没有太多办法来挽救你。也许你不会相信，但是剪辑师并不想把努力工作的演员们从成片里剪掉，尤其是那些台词本就不多的演员。我们想展现演员们的才华，并且尊重他们付出的努力。但我们很乐意把糟糕的表演剪掉，因为它们拉低了我们作品的质量。剪辑师最终的职责是为故事服务，而如果演员的表现并不能支撑故事，那么我们就必须绕过他们解决问题。

我不想把你剪掉，我希望你发光发亮。我爱

演员，以及你们对作品的贡献。我知道能如此近距离观看你们精彩的创作过程，是我的幸运。就让我来告诉你，我在剪辑室学习到的东西吧！这样，我们就能互相帮助从而创作出伟大的作品。

目录
contents

001 ○ 第一章
　　　一切都围绕镜位

027 ○ 第二章
　　　剪辑师是做什么的？

043 ○ 第三章
　　　电视剧行业的流程

049 ○ 第四章
　　　制作团队喜欢什么样的演员？

057 ○ 第五章
　　　你能掌控的：表演

079 ○ 第六章
　　　你能掌控的：技巧

113 ○ 第七章
你能掌控的：片场上的态度

119 ○ 第八章
出于故事或时长原因被剪

125 ○ 第九章
如何做合格的背景演员？

131 ○ 第十章
收工后，下一步是什么？

135 ○ 第十一章
杀青了！

致谢 / 139

第一章
一切都围绕镜位

> 在剪辑之前所做的一切，
> 都只是为了创造出剪辑需要用的胶片而已。
> ——斯坦利·库布里克（Stanley Kubrick）

剧组工作人员和演员到达片场来拍摄一场戏。他们不会只拍一遍就回家。他们从几个不同的角度，一遍遍地拍摄同一场戏。一个角度被称为一个"镜位"（setup）。

为什么需要这么多镜位，以及拍摄这么多条呢？

只用单一画幅播放一整场戏容易使人产生视觉疲劳。为了避免这个问题，导演通过多个不同的角度拍摄同一个动作。

导演一条条地不断拍摄，直到感觉自己已经从每一位演员身上捕捉到了理想的表演。一方面，导演也许会在每条拍摄中和演员们做不同的尝试，改变戏的节奏和情绪强度，以捕捉到同一场戏的不同理解，便于之后在剪辑室中能串得起来。另一方面，导演也需要持续拍摄，直到摄像师和摄像组能准确地运镜和变焦。

通过为我们提供许多不同的角度，导演为剪辑室里的我们创造了

灵活度。我们能够按照自己的想法，以任意镜头顺序重组一场戏。对于戏中任何一个特定的时刻，我们能够选择如何展现它。一个人物的隆重亮相不一定非要以特写镜头表现。根据一场戏的需求，也许它更适合远景，或斯塔尼康跟踪镜头，抑或独特的变焦镜头。一位好导演会拍摄多个选项，以便于剪辑师在剪辑时能做出最好的选择。有时，最好的选择在拍摄完很久之后才会变得明晰，因此，剪辑师能拥有的选择越多越好。

一名剪辑师能够通过决定何时从一个角度切换到另一个角度来提高表演水平，或突出某一时刻的戏剧性。这是剪辑这项才艺的面包与黄油（bread and butter）①。一场对话场景中的两位演员都会以逐渐拉近的景别顺序，分别被拍摄几次。随着这场戏的展现，剪辑师将通过从更远的景别切换到更近的景别，使观众离戏中人物越来越近。景别的变化在悄悄地告诉观众：这场戏中有重要的事情正在发生，并且它增进了观众与人物的联系。如果整场戏都以同一景别拍摄，就无法做到这点。

拥有多个镜位能帮助我们解决问题。如果由于演员半路忘词而无法保持在某一个特写镜头中，但额外的角度使我们能够剪切到一个不同的镜头位置和素材，同时保持演员表演的连贯性。这样，问题就解决了。然而，为了获得这样的一些救场素材，我们需要许多不同的镜位！

假设我们在拍摄一部名为《被勒索的美人》（*Blackmailed Beauty*）

① 英文俗语，指不可或缺的部分。

第一章 一切都围绕镜位

的片子。在剧情到达高潮的一场戏中,我们的主人公伊莲在一间餐厅会见她的折磨者——乔。二十年前在高中时,他们曾经是一起玩的小伙伴。但现在,乔却在勒索伊莲。伊莲买了一把手枪赴会。手枪在她的手包里,而她正考虑在餐厅里就枪杀乔,以结束她的麻烦。以下是这场戏的剧本,在本书中我将一直引用这段剧本来帮助我阐明相关的知识点。

被勒索的美人

外景。餐厅——白天
在洛杉矶某一餐厅外。

内景。餐厅——白天
这间餐厅基本是空的。伊莲进门。对周遭的环境毫无兴趣。惶恐地等待她将面临的事儿。

她看向四周,看见了她正在搜寻的人——乔。她径直走向他坐着等待她的位子。

她站着停了一下,盯着他,然后坐下。她把自己的手包放在大腿上。餐桌上有两个咖啡杯。

剪辑： 再这么演，你又要被我剪了

乔　　　你迟到了，伊莲。

伊莲　　我还是来了，好吗？

一位女服务员拿着一本菜单向伊莲走去。

女服务员　（对着乔说）这位一定是您的朋友了。

她把菜单放在伊莲面前。伊莲没有看它。

女服务员　您要点餐时告诉我。

她离开了。
俩人沉默地坐了片刻。

乔　　　我为你点了一杯咖啡。
　　　　（对着咖啡杯做了一个手势）
　　　　你还是喜欢两块糖不加牛奶，对吗？
　　　　（递给她）
　　　　喝点吧，你看起来很紧张。

伊莲仔细思考了一会，然后机械地拿起了杯子，喝了一点，放了下来。

乔　　　你带了那笔钱？

第一章 一切都围绕镜位

伊莲　为什么你要这么对我，乔？

乔　　这是你自找的。你不能在成为州长夫人后，就假装你从未和我是一路人。

伊莲　我的生活已与你没有任何关系了。为什么你不能放过我呢？

乔　　因为你能负担得起。好了，那笔钱在哪？

伊莲　即使我给了你这笔钱，我又如何确保你会就此收手？

乔　　我说话算话。

她向他抛去了一个眼神。她太清楚他到底说话算不算话了。

伊莲　所以并不保证。

乔沉默了。在餐桌底下，伊莲把一只手伸进了放在她大腿上的手包里。

伊莲　直接说出来吧。我想听你说，把话说出来。

乔　　你在录音？

伊莲　你知道我不会的。

乔　　好吧。并没有保证。你得听我的。

伊莲把手枪从手包里拿出来。她站起来，把枪对准乔的脸。他太惊讶了，以至于没有躲闪。

伊莲　你这个混蛋。你已经毁了我的生活。你一步步逼我，到

现在我已别无选择。

伊莲扣动扳机，对着乔的脸射去。他像一袋土豆般往后倒下。

顾客们尖叫。

伊莲转身，从餐厅里跑出来，假装自己也是受惊人群中的一员。

为了叙述一场戏中的故事，导演将拍摄"覆盖镜头"（coverage）[①]，即一系列能覆盖该场戏中动作的多种角度和景别。他通常从一个传统的"主镜头"（master shot）开始拍摄，然后移近拍摄具体的角色或时刻。

没了覆盖镜头，剪辑师在一场戏中就失去了选择。我们不得不以同一个持续的远景，把一场戏从头播到尾，无法突出某些瞬间、提高表演水平或者通过切换到其他角度来避免问题。

[①] "主镜头+覆盖镜头"的组合是主流的拍摄手法，意思是先拍摄一个能包含场景中所有元素和动作的主镜头（大概率是全景或中全景画面），再拉近，以不同的角度和运镜拍摄该场戏中的人物和物体。基本上，电视剧和许多电影都使用这种传统拍法。另一种拍摄手法"Shot by Shot"是指所有的镜头都提前悉心设计好了，不需要按照标准流程来拍摄，一般多见于个人风格突出、视觉叙事能力强的导演的作品。目前好莱坞大多数电影是以二者结合的方式拍摄的。

对于《被勒索的美人》这场戏,导演可能会拍摄以下 15 个镜头:

1. 定场镜头(an establishing shot),展示餐厅外面的样子

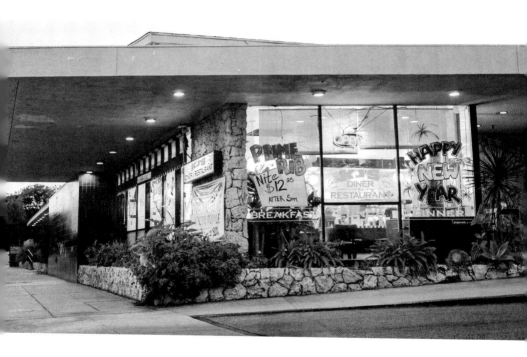

剪辑： 再这么演，你又要被我剪了

2. 主镜头 (the master shot) —— 一个展示基本场景设定的室内远景，包括伊莲和乔的餐桌的位置

3. 中远景（a medium-wide shot）——与远景相似，但离得更近

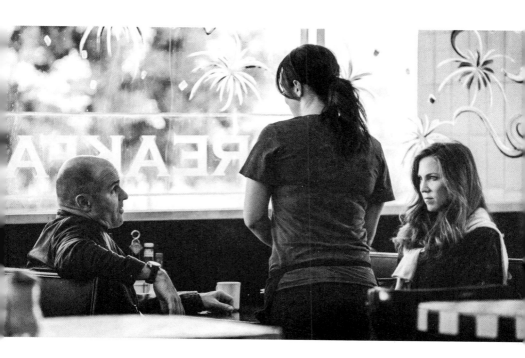

剪辑： 再这么演，你又要被我剪了

4. 一个扫过乔和伊莲之间的桌子的镜头

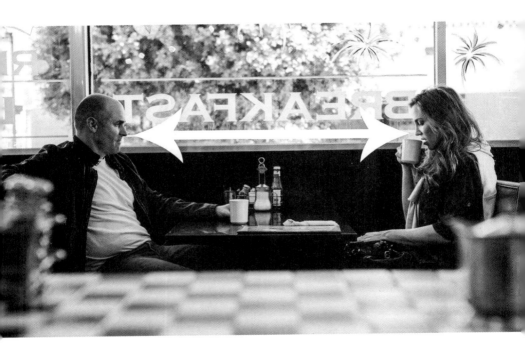

专注于乔的覆盖镜头——注意镜头是如何越来越近的:

5. 过肩镜头（an over-the-shoulder）

| 014 | **剪辑：** 再这么演，你又要被我剪了

6. 过肩镜头的中景

7. 干脆利落的中景特写镜头

剪辑： 再这么演，你又要被我剪了

8. 干净的特写镜头

专注于伊莲的覆盖镜头：

9. 过肩镜头

剪辑： 再这么演，你又要被我剪了

10. 过肩镜头的中景

11. 干脆利落的中景特写镜头

剪辑：再这么演，你又要被我剪了

12. 干净的特写镜头

13. 伊莲把手伸进手包里抓枪的特写镜头

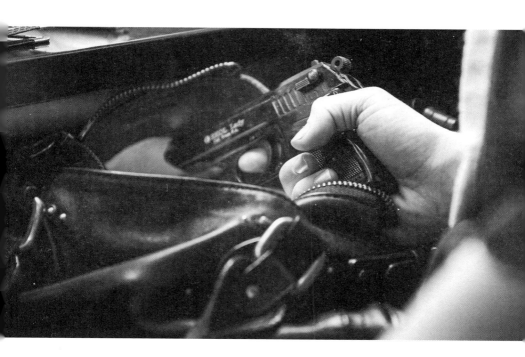

剪辑：再这么演，你又要被我剪了

14. 一个过伊莲（站着）的肩、低头看向乔的镜头

15. 一个过乔的身子、抬头看向伊莲用枪指着乔的镜头

通常每一个镜位我们会拍摄四到五条素材。一旦导演对每一个镜位中的运镜和演员的表演满意了，剧组人员就会"转移"① 到下一个镜位。

由于电视剧片场的拍摄时间非常宝贵（单集 1 小时的剧情片一般只有 8 天的单集拍摄时间），通常每一条的拍摄由两台摄影机同时进行。这使得剧组能同时拍摄两个角度（比如乔的单人中景和他的单人特写），以提高工作效率。

在每一条拍摄之后，导演会先私下和场记商量。如果导演喜欢这条片子，那么他就会对场记说："冲洗它（Print it）。"这个表达来自电影产业刚起步的早年间，当时的电影人通过不制作出，或不"冲洗"出每一条片子来节省成本。

> **TIP** 场记是什么？
>
> 场记（script supervisor），也被称为"Script Super"或者"Scripty"，和导演挨着坐在监视器旁。
>
> 场记在片场有许多职能，但对于我们的目的而言，其最重要的任务就是在录制时盯着，以确保每一条中的一切都是一样的。场记会对照剧本以确认演员说出来的每个字都是正确的（如果你大喊"提词"，那么场记将是回应你的人）。场记再三确认每场戏之间的服装和道具是一致的（以使得一个角色不会在某一场戏中拿着手枪离开后却在下一场戏中拿着步枪回来），以及演员在每一条录制中都在完全相同的时间点（比如演员摘下墨镜的时间点）做同一个动作。
>
> 在当天拍摄结束时，场记会把记载了当天拍摄内容、拍摄角度以及导演对每一条录制的评价的文字记录送到剪辑室。

① 这是一句在片场常常听到的话。当某个镜位的拍摄完成，需要转移到下一个镜位时，助理导演会大喊"Moving on!"来提示剧组工作人员移动相关的器材和道具到下一个镜位的位子上。

现在，"冲洗它"已经成了"我喜欢那条片子"的简略表达。

导演通常会在每一个镜位中"冲洗"至少两条片子。他也许会给场记一些注释，以传递给剪辑师，比如"第四条（take 4）只有开头是好的"，或者"第三条里的乔不错，但是伊莲不大好"。

在拍摄结束时，剧组将拍摄出比最后呈现出来的版本要多得多的素材。银幕上的一场 2 分钟的戏拥有 40 分钟的素材并不罕见。

第二章
剪辑师是做什么的？

> 每一块石头里都有一座雕塑,
> 而雕塑家的职责就是去发掘它。
> ——米开朗琪罗(Michelangelo)

那么,现在剧组人员已经完成了所有角度和所需素材的拍摄,是时候让剪辑师来选择其中最好的拼图,并用它们无缝拼接出一场精彩的戏了。

我会从观看一场戏拍摄好的所有素材开始。接着,我会为这场戏中的每一个时刻挑选出其理想的镜位,再根据演员的表演和画面的质量决定该角度要使用哪一条片子。我一帧一帧地看完整场戏,在所有最佳片段的基础上构造我的"剪辑"(cut)。

我工作中的很大一部分是评判演员的表演,然后尽最大努力提升它们。这意味着我需要实事求是地评价一场戏中谁演得好,谁演得不好。我剪辑过的作品包含了所有类型的演员——糟糕的演员、出色的得奖演员,以及那些虽然在片场表演欠佳,但通过不同花絮的片断拼接,能呈现不错效果的演员。我的责任是让所有演员的表演都能看起

来不错。

大多数人会假定，在我开始剪辑的时候，导演会坐在我身边和我一起，告诉我要使用哪条片子和哪些角度，但事实不是这样的。直到拍摄完成之前，导演都无法和我一起待在剪辑室里。所以，当导演还在持续拍摄时，我就独自在剪辑室里剪辑了。

我依赖场记的文字记录和素材来获知导演的想法。它们会给我指出导演想要的表演是什么。在杀青后的两三天内，我都不会见到导演，但那时我已经独自完成整个电视剧的一版剪辑了。因此，剪辑师（结合来自场记笔记的指引）是那个对"什么表演将出现在银幕上"做出最初决定的人。

TIP 电视剧的主理人（showrunner）是什么？

电视剧主理人是总的执行制片人，是一个把握电视剧的整体创作方向的人。他们通常也是电视剧的创作者和总编剧。

例子 ——《白宫风云》（The West Wing）的艾伦·索金（Aaron Sorkin）、《国土安全》（Homeland）的亚历克斯·甘萨（Alex Gansa）、《混乱之子》（Sons of Anarchy）的科特·萨特（Kurt Sutter）、《绝命毒师》（Breaking bad）的文斯·吉利甘（Vince Gilligan）、《实习医生格蕾》（Grey's Anatomy）的珊达·莱梅斯（Shonda Rhimes）、《生活大爆炸》（The Big Bang Theory）的查克·罗瑞（Chuck Lorre）。

电影的世界中是导演为王，但在电视剧中，电视剧主理人才是国王。电视剧主理人通常对剪辑有最终的话语权。

由于我不在片场，我的视角有别于导演。我的视角不受当时拍下素材的艰难条件所限。我只会看到素材拍好了的模样，而不被任何来自片场的背景故事影响。无论拍摄某个镜头的过程是艰难还是轻松，

都不会影响我对其价值的分析判断。与片场的距离使我能够保持一份清醒，而这是其他参与了日常拍摄的剧组人员所无法获得的。

当我观看当天素材（daillies）时，有时我和导演会对于哪一条片子更好持有不同的意见。导演被片场的混乱和压力环绕，他不得不快速做出决定，而且无法轻易地在刚刚拍完的片子和10分钟前拍完的片子，甚至是10天前拍完的片子之间做出选择。但在剪辑室里，我独自一人，在一间黑暗的房间守着一台大电视。我有许多时间一遍遍地观看，去比较不同的时刻，以及对表演、故事和演员的行为举止做出深入的思考。我思考的是，每一个人物各自经历了什么，以及在故事后面的发展中将会经历什么。我会思考他们在每个节顿（beat-by-beat）中的动机。我会思考他们在一场戏以及整个作品中的人物弧光①。我会考虑我们在开拍之前开的确定基调的会议，在会上，剧集主理人会谈论自己对于每场戏以及整集的目标。所有的这些因素都会在我评判表演的时候起作用。接着，我将会开始决定如何构造这场戏和采用哪几条片子。

在拼接一场戏的过程中，我将决定每一刻采用哪一个角度、画面的大小（更近或更紧凑），以及采纳景别中的哪条片子。

在每场戏的开头，我通常想向观众展示动作发生所在的空间，以及空间里的人物。因此，我可能会用一个远景作为开头。如果我想先

① 人物弧光（arc of a character）指的是人物在故事中的心理和情感成长轨迹与变化，是人物塑造的重要组成部分。

不向观众透露我们在哪里，或者谁在这个空间里，那么我会从更近的景别开始，之后等到正确的时刻再使用远景来揭示一切。举个例子，我可以以伊莲和乔打电话的近景作为开头，然后再切到远景来揭示她此刻正被监听的警探包围。因为剪辑师控制观众能看见什么，所以剪辑师也能控制观众知道和感受什么。

当这场戏发展下去，冲突加剧时，我通常会从更远的景别移动到更近的景别，从而让观众离演员的脸越来越近，更清晰地了解他们的情感。

在这整个过程中，我将尽我所能去支持所有演员的表演。我的个人观点是，表演是一场戏中最重要的东西，因此在一条拥有出色表演但运镜普通的片子和一条运镜出色但表演平平的片子中，我总会选择前者。有时，我甚至会为了一场极其出色的表演而采用一条镜头聚焦点稍有瑕疵的片子。（至于我在表演中寻找什么？答案在第五章。）

大多数观众不会意识到剪辑师时常会分别从几条不同的片子中剪下一些片段，来构建演员的最终表演。让我们来假设一下，导演拍了5条伊莲的特写镜头的片子。这意味着我可以从这5条不同的特写镜头的片子中发掘出我需要的节顿。通常，会有某一条片子中的表演明显突出，而它将成为我的"主（go-to）片子"。每一次我需要切到伊莲的特写镜头时，我都将试着采用这条片子。让我们假设她最好的表演在最后一条片子中，即第5条。

但在第5条中，伊莲的表演也许在说某些台词时或在某些时刻中没那么出彩。她在第4条片子中，在乔说"我说话算话"后做出了一

个有意思的表情。在第 3 条片子中，当伊莲说"我的生活已与你没有任何关系了"时，她做出了一个特别的拍桌面的动作，我很喜欢。在第 5 条片子中，镜头在伊莲向前倾去拿咖啡杯时严重失焦了，所以对于这个动作，我需要用另一条片子中的素材来替代。

不应该让观众意识到我在片子中来回拼接，因此，如果片场上的每一个工作人员都不出错的话，伊莲将在每一条片子中都坐在完全相同的位置上，有着完全一致的打光和完全一致的围绕着她的背景动作。我也需要小心，不能让来回拼接的片子破坏了她情感的连贯性，因此我不能从一条表现伊莲兴奋状态的片子切到另一条伊莲的脸上挂着悲伤的泪水的片子。在拼接的片段之间，她需要留在同样的情感空间中，或者从一个情感状态过渡到另一个情感状态，不然，观众将会知道我做了手脚。

每一次我切换到乔时，我都对回到伊莲的哪条片子有选择权。同样，在我切换到伊莲后，我也对回到乔的哪条片子有选择权。我只需要保留一条片子中好的部分。一旦它开始不对劲了，我就可以切换到另一条表演没有卡壳（或更有意思的事情开始发生）的不同的片子或者镜头[1]。以这个方式，我能够通过剪辑使观众在任何时刻、从任何演员身上都只看到最好的表演。

[1] 这里的片子指的是同一镜位的另一条片子，而镜头指的是换了不同镜位的片子。

剪辑： 再这么演，你又要被我剪了

如果我基于伊莲的第 5 条片子构造我的剪辑，但是我仍然想采用第 4 条片子中的那个表情，那我就会做出以下事情：

我会用伊莲的第 5 条片子作为开头，直到"那个表情"出现之前的对话——"即使我给了你这笔钱，我又如何确保你会就此收手？"

接着,我会切换到乔的那句触发了"那个表情"的台词——"我说话算话。"

剪辑：再这么演，你又要被我剪了

当我切换回伊莲、要展现她的"那个表情"时，我可以采用她的第 4 条片子——永远没人知道我换了一条片子。

我将切回到乔身上,让观众看到他对她"那个表情"的反应。

剪辑： 再这么演，你又要被我剪了

……然后当我回到伊莲说"所以并不保证"时的镜头画面时，我又能回到原来最好的第5条片子。

肖恩·瑞恩（Shawn Ryan），《盾牌》的创作者 / 主理人曾经说过，"一名演员只需要（在每个镜位中）演好一次"，意思是即使一名演员在特写镜头中前 4 条片子都表现平平也没关系，只要第 5 条是好的就行了。在技术层面上他说的是对的，但我相信你一定想成为那种在每一条片子中都表现出色，并且不依赖剪辑师来拯救你的演员。你可以受他的话鼓舞，因为当我看到了你最出彩的那条片子时，我将尽我所能在每一次画面切换到你时采用它。我将基于那条最出彩的片子构造我的剪辑样品。所以如果你因为自己只演好了 5 次中的一次而回家时感觉糟糕，不要过于担心，毕竟我看到了第 5 条片子。一旦这部剧离开了我的剪辑室，永远不会有其他人知道前 4 条片子的存在。只要在你赢得艾美奖时记得给我送一个水果篮就行了。

有时我喜欢某条片子中的运镜或者你的表情，但是你的台词表现得没有在另一条片子中的好。这时，我可以试着用"读得好"的那段音频替换这段"读得差"的音频，以两全其美。不过，只有在表演的时机和节奏一致时才能这么做，不然你的口型和我们听到的台词对不上。当有人在剪辑室里想让我这么做时，他们会问："你能把好的那条片子放进他的嘴巴里吗？"（Can you put the good take in his mouth？）

我也时常在反应镜头上做手脚。反应镜头是指当一个角色对另一个角色做出反应时的无声镜头。反应镜头帮助观众跟上角色们随着剧情发展而变化的想法。比如，如果校长一直不停地絮絮叨叨，我会想要切到展现了一个无聊的、打着哈欠的老师的画面上。那是一个好的

反应镜头。只要画面表达了正确的讯息，剪辑师会尽力从任何一条片子中的任何一个部分中截取反应镜头。那个包含了老师打哈欠的画面可能是在导演喊了"卡！"之后才出现的（优秀的摄影师会在喊卡之后继续录好几秒，尤其在他们这么做能捕捉到这样珍贵的小片段时）。

　　看到某些人的话能对听者产生影响，对观众而言是很有意思的。想象一个告诉妻子自己即将离开她的丈夫。他说这些话时，镜头给到谁会更好看呢？是鼓起勇气说出来的丈夫，还是对这个五雷轰顶的坏消息做出反应的妻子？这就是为什么有时当一名演员在说话的过程中，我不会完全停留在他的画面上。对话进行到某个部分时，我会切换到听者身上，让观众能看见角色在想什么。这同时给了我机会从听者的画面切回来时，切换说话者的片子。

　　通常，我会延长或缩短两个演员之间一方说完话、另一方开始回话的时间。一个长长的暂停能够制造焦虑，或使人物显得看上去对自己接下来说的话不确定。一个短暂的停顿则有相反的效果，它会令人物看上去更肯定和投入。比如，当乔问"你在录音？"时，想象在伊莲回答"你知道我不会的"之前有一个长长的暂停。那个暂停将使她的行为看上去更可疑。也许她正在对他的话录音，却无法决定是否要对他说谎。但如果她马上回答，她就看似不耐烦，对他的指控感到生气。在剪辑室里，如果有人想要我让演员更快地回复对方，那他们会叫我在这场戏里"轮快点"（pick up the cues），或"把空气剪出去"（cut out the air）。

　　在调整表演的同时，我还会为场景添加声效（像餐厅顾客的背景

声、电话铃声、枪声等），以及音乐（比如当伊莲决定是否拔出手枪的时候放的不祥的弦乐）[①]。

 当我对自己所剪辑的一场戏满意时，我会把它放在一边，然后开始下一场戏的剪辑，从头到尾重复一遍我的流程。

[①] 这只是剪辑师暂时放入的临时示例（temp），为了给声效部门和配乐部门参考，在最终作品中会被正式的声效和配乐替换。

第三章
电视剧行业的流程

> 无论你取得了何种成就，
> 路上都曾有他人相助。
> ——艾尔斯·吉布森（Althea Gibson）

在我已经剪好了每一场戏后，我会把它们全部拼接成一个长长的序列，以"搭建"完整的作品。我会把一集视为一个整体，做出一些改动，然后我会把我的"剪辑师版本"（Editor's Cut）发给导演。

这将是这部电视剧首次被除我之外的人观看，而且是仅供一双眼睛观看，因为导演工会的守则规定我的剪辑师版本仅限导演观看。那样能避免在我表现糟糕时导演因为我犯的错误而被评判。想象如果我为一场戏选择的全是最糟糕的片子和最丑的角度，然而，在导演有机会观看和修改之前，电视剧主理人来到我的剪辑室，说："嗨，给我看看那场戏！"于是，我给他/她看了我糟糕的剪辑版本。这时主理人心想："我最好在这个导演毁了这集剩下的内容以前，现在就解雇他。"这会是一个不公平的判断，因为质量高的片子和素材确实存在，只是我没有把它们放进来。这位导演应当有机会向主理人展现一个准

确反映他在片场尽力完成工作的版本。

在收到剪辑师版本之后,导演有 4 个工作日的时间和我一起来做出他想要的修改。连同改变一场戏的剪辑思路和调节音乐一起,导演还会用不同的表演做尝试。也许在我已经选好的一条片子中,乔尝试勾引伊莲,但是导演想要用另一条乔欺负她的片子替代。因此,我们替换了这个片段。当我们完成了所有的改变时,我们就会把"导演版本"发给电视剧的执行制片人和主理人。

接下来,主理人将和我一起工作一周左右,来做出他/她想要的任何修改。通常在这期间,出于电视剧规定时长和完善故事的考虑,一些对话和部分戏份将被剪掉。表演将被稍稍调整,以使情感更清晰和连贯。戏中的场景出现顺序可能会被重新调整。对话中可能会添加新的台词,以令剧情要点更清晰。在极端例子中,我们还可能意识到需要添加新戏份。

> **TIP** 制作公司和电视台
>
> 许多电视台制作的电视剧会在其他电视台播放。比如,福克斯电视台的一个名为福克斯 21 的附属公司制作了《国土安全》,然后把它的美国播放权授予 Showtime 电视台。美国民众会把《国土安全》视为一部 Showtime 出品的电视剧,但事实上福克斯才是制作公司,而 Showtime 是播出的电视台。

我们把"制片人版本"发给开发和为这部电视剧融资的制作公司。对方会给我们一连串的注释。主理人和我协商哪些注释需要执行。这些改动的成果会成为"制作公司版本",而这个成品将被送往电视台播出。

电视台可能会要求一轮到两轮的修改,制作出经过多轮修改的"电

视台版本"。在收到最后一轮注释后,主理人回到我的剪辑室,我们会做出最后的调整。当我们完成后,这个版本就会被视为"最终版"(locked),意思是这部作品将不再做任何修改了。我的助理剪辑师会把这个版本交给调色师、配乐师、视效人员、音效剪辑师和混音师,让他们发挥自己的魔力。这也是我开始进行下一集工作的时候了。

就一部每集时常一小时的电视剧而言,每集大概需要一个月的时间走完剪辑的流程。在这个过程中,剧组工作人员又已经拍完两集的内容了。一名剪辑师无法跟上这样的工作节奏。因此,一小时时长的电视剧通常有3位剪辑师以固定的轮换周期工作。我剪第一集,第二位剪辑师剪第二集,而第三位剪辑师剪第三集,然后直到我剪完第一集后,我又能有时间剪第四集了。整季下来我们都遵循这个规律。

许多不同的部门都有机会在剪辑过程中给予意见,但只有一个人参与了整个过程——我。在经历所有这些大大小小的注释和改动的过程中,我听到了决策者们对演员以及他们的表演发表的评论,而这些决策者们也会接纳我的意见。所以,就让我拉开神秘的帘子,让你也进来一起倾听吧。

第四章
制作团队喜欢
什么样的演员?

> 直接说台词,
>
> 然后不要撞到家具就好了。
>
> ——诺埃尔·科沃德[①]（Noel Coward）

大多数情况下，我们是喜爱演员们的！当然，其中有些演员是令人头疼的，而有小部分演员惹麻烦带来的损失高于他们的身价，但是绝大多数演员都是努力工作的好人，帮助我们把故事带进真实生活中来。对我们而言最重要的是演员能否完成工作。

也许这听起来不怎么悦耳，但一名演员的主要任务是：

- 站在正确的位置上。
- 说出正确的台词。
- 能够接受指导。
- 说服观众你就是故事要求你成为的那个人。
- ……经历那些故事要求你经历的事件和呈现情感。

[①] 诺埃尔·考沃德（Noel Coward, 1899—1973），英国剧作家、流行音乐作曲家、演员、导演、制片人，因影片《与祖国同在》(In Which We Serve)获得1943年奥斯卡终身成就奖。

如果你无法完成上述基本目标，那么你就没有在做你被雇用来做的事情，而你就成了一个剪辑的时候需要绕开的麻烦。

如果你能够做到这5件事，那么你就是在准确地做着符合他人对你的预期的事情。你就成了这台"讲故事机器"的零部件，你就不会与银幕上其他的一切格格不入。才能做得好！

如果你为这个角色带进新鲜的、有趣的或者原创的东西，那么你就上升为一个为故事增加价值的人。不仅做到最低需求，实际上还提高了素材的水准。我在谈论的是，比方说，为一场戏带进一个有趣的视角（稍后会探讨更多关于视角的内容），或者对你的角色进行有趣的诠释。导演会记住这些演员，还有剧作家、剪辑师和制片人，他们也会记住那些达不到基本要求的演员，并且确保再也不会雇用他们。一个不能站在正确位置上的演员，即使有着有趣的视角，也不会对我们有多大的益处。你首先需要做到那些基本要求，在那之后才能发挥天马行空的想象力。

当一些人做不到基本要求时，我们全部人都会开始讨厌他们。也许这听起来刺耳，我很抱歉，但这是真的。在剪辑一集电视剧的过程中，我可能会把每场戏都看上100多次。每当我看到一段写得很好的戏被一名糟糕的演员毁掉时，我会在脑子里咒骂那个演员。不止我这样，还连同坐在我旁边的老板们，比如电视剧的主理人（showrunner）和导演。每当一场戏映入脑海，而我记起我们曾经因为一个演员无法完成任务而不得不删除某个出彩的时刻，我就又一次憎恨那名演员。我忍不住啊，那个时刻/台词/表情在剧本上是如此出色，为什么他

就不能把它令人信服地表演出来呢？我知道演戏是一份艰难的工作，但这是一份你自愿投入的工作，而且你是被雇用的，那么你理应好好地完成它。

你需要记住，你个人的艺术性自我表达，相比于你的义务，即作为完成主理人实现愿景的载体而言，是次要的。他们雇用你，以某种特定的方式去饰演一个角色。你饰演的人物在这场戏、这一集、这一部剧中是有功能的。你是一架更大的机器上的一个齿轮。如果你做得不好，那么电视剧主理人就必须为了应对这个齿轮的缺失而去想其他的解决方案。当一名糟糕的演员扮演一个关键角色却表现糟糕时……唔，那个角色就需要"退休"，而一个新角色会因此被写出来，在未来的集数中完成同样的剧情功能。也许主理人会让那个角色被杀死，或被炒鱿鱼，抑或被重新分配到另一间办公室。也许那个角色就直接毫无缘由地不再出现了——我曾经见证过几次。主理人说："我们曾经对那个角色有过长远计划，但那个演员就是太差了。他永远都无法做到我们曾经为他计划的一切。现在我必须另辟蹊径。"我知道那个演员会对此失望——但说实话，对我来说，这是一种解脱，因为现在我清楚这个故事能够正常地向前推进，角色由能够完成好分内工作的人出演。

差劲的态度会使演员遭受同样的命运。《盾牌的口述历史》（*An Oral History of The Shield*）[①]中，肖恩·瑞恩（Shawn Ryan）说：

[①] 参见 mandatory.com/2013/09/10/good-cop-bad-cop-an-oral-history-of-the-shield。

"许多时候,当电视剧中的某个角色突然去世时,你基本可以打赌那个演员在某种程度上是个麻烦鬼。"(所有《盾牌》的粉丝们——这绝对不是我们这部电视剧的情况,而更多反映的是这个产业的普遍现象。)

如果你把分内工作做好,掌权者们会留意到,并且赞美你。假如日后有适当的机会出现,他们很可能会再次雇用你。在《国土安全》第一季的早些时候,我们电视剧的联合创始人迟迟找不到合适的演员来饰演丹尼·盖尔韦兹(Danny Galvez),一个中情局(CIA)团队中的常规成员。终于,霍华德·高登(Howard Gordon)开口了:"要不我们问问赫拉奇·蒂蒂赞(Hrach Titizian)?他之前在我们的《反恐 24 小时》中表现得很好,相信在这儿他也会表现得不错。"大家都认同,然后就这么决定了。高质量的工作和优良的态度让赫拉奇被制片人记住,最终为他赢得了另一个角色。

剧作家想要那些能为他们的文字注入生命力的演员。

导演想要那些能够令人信服地表演、能够接受指导并实施,以及能按时做完工作的演员。一名能够为导演尝试实现的构想增添新东西的演员则有额外加分。

主理人想要那些接近或优于他们在读或写剧本时脑海里浮现的形象的演员。他们想要那些能实现各自角色的功能,以及不会阻碍故事整体表达而被删掉戏份的演员。

至于我呢?我想要拥有所有以上他们想要的特质的演员。但最重要的是,我想要那些感觉真实的演员。在我的眼中,你犯下的最大的

"罪恶"、通过我的剪辑都无法替你扭转的事情,是你的表演不令人信服。

（我还想要演员拥有很多其他的特质。它们组成了这本书的余下部分。但是一名无法令人信服地表演的演员实在是我最无法克服的问题。）

第五章
你能掌控的：表演

> 演戏是指在想象的情境下，
> 真实地做。
>
> ——桑福德·迈斯纳（Sanford Meisner）

当我们在剪辑室里观看你的那条片子时，我们是在寻找你的表演老师一遍又一遍地灌输给你的那些表演技巧。这里是他们的课程实现价值的地方。如果你遵从那些原则，那么你出现在银幕上的概率会大大增加。它们是你完全能掌控的东西，如果你能恰当地使用自己的"乐器"①。

表现得令人信服。 为了支撑起我们的故事，每个人都需要做好他们分内的事情。摄影师和美工师负责让这个世界看起来真实，声音组负责让声音听起来真实，而演员则必须让画面里的人看起来真实。一旦画面里出现一些假的东西，观众就会分心，而整个纸牌屋就开始坍塌了。这就是为什么演员的可信度如此关键。

① "乐器"是一个常见的表达演员在表演时对于自己身体运用的比喻。

所以自己思考一下——你的角色是谁？进入那个人的身体，然后随之表现。

如果你在饰演一名警察，你就不能像饰演一个畏畏缩缩的图书馆管理员一样，塑造一个胆小而焦虑的形象。警察对自己所经过的空间表现出主宰权，这是警察们令人害怕的一部分原因。因此，如果你是一名警察，就做一名警察。

当我看到感觉真实的演员时，我想给他们出镜时间，因为他们为我们虚构世界的可信度做出了贡献。如果他们是有趣的，那么我就想看他们的表演。有一天当我在剪辑《盾牌》时，另一名剪辑师打电话来让我去他的房间观看一条一名饰演狱警的演员的片子。在这场戏中，这名演员在一个拥挤的监狱走廊里大步向前走，向犯人们下达命令。当我观看他时，我感觉自己就好像在监狱中一样。真是太奇妙了。这个演员是如此地有侵略性，以至于我被他吓得不轻。猜猜接下来发生了什么？那位剪辑师尽自己最大的努力尽可能多地把这名演员的表演放进了成片中。

那么反例呢？我曾经在我的屏幕上看到过无数明明是饰演警察的演员，却看起来更像带着枪的会计。当房子的大门为"会计警察"们打开时，他们会怔怔地看向主人，而不是扫视屋内以寻找潜在的威胁。这些"会计警察"会礼貌地等待他们的盘问对象回答。在给人拷手铐时，他们不是抓起嫌疑人的双手塞进手铐里，而是会等待嫌疑人把自己的手放在正确的位置上。我会尽可能快地把这些不让人信服的演员的戏份剪到可能范围内的最低限度。我希望自己能完全删掉他们的戏份，

因为他们正在破坏我们的这个作品。

拜托……不要做一名"会计警察"。

我们不想看到一些假装成警察的人——我们想要看到一些能让我们以为是真正的警察的人！你作为演员的工作就是去说服我们，你真的是那个人。不要做那种假装成那个人的演员。你越能填满那个人身上的一切，我们就想给你越多的出镜时间。

表现得诚实。一名我之前合作过的伟大的演员／导演曾经给过另一名演员如下评价："他在演'我是低落的'这个想法，而不是真的处于低落的状态。" 多好的一条点评！我们想要看到那些和剧本、他们自己的情感联结的人。那才能创作出一场感觉真实的表演，而不是一名演员在背台词。观者被打动，而这会促使我尽力突出这场表演。

展现某种观点。这是美剧《混乱之子》的主理人科特·萨特（Kurt Sutter）时常提及的概念。不要做一具穿好衣服的尸体，无脑地站在那里，任由戏里的时光从身旁流逝。你的人物对于每一个他遇见的人都有观点和态度。也许你的人物恨另一个人，也许他爱另一个人，也许他对一个人感到厌烦，也许他试着忽视另一个人。那些都是清晰的、能够通过表演展示的观点。经历过一场戏后，你对于其他人物的态度很可能会发生改变。这对于观众来说也很有意思。

拥有坚定的观点会自然地创造出有趣的行为。作为演员，知道你的人物对于身边人物以及所处境遇的态度，会帮助你明白如何演

这场戏。

在《被勒索的美人》中,当伊莲走进餐厅时,她专注于如何对付勒索者乔,一个正在伤害她的男人,她恨他。那是她的观点,而她在所有其他表演思路上的选择都会随之归位。当伊莲在乔对面坐下来的时候,她脸上的表情应该精确地告诉我们她对于他的感受。

伊莲对于餐厅服务员和顾客的观点不同于她对乔的观点。她对服务员并没有强烈的恨,她甚至也许没有意识到服务员的存在,因为她

的注意力集中地放在乔身上了。如果服务员试着过来点菜而伊莲被迫要和她互动,伊莲应该是想尽可能快地结束这场对话。

伊莲对于戏中一切说的或做的都应该有自己的观点。当勒索者乔说,"这是你自找的。你不能在成为州长夫人后,就假装你从未和我是一路人"时,伊莲对于自己被指控背叛老朋友会有什么感受呢?她会视而不见并保持沉默,还是会产生一丝愤怒呢?无论这个女演员选择传递其中的哪个反应,我都想要看到它。

记得在《沉默的羔羊》(Silence of the Lambs)里,朱迪·福斯特(Jodie Foster)饰演的角色克拉丽斯(Clarice)第一次去监狱会见汉尼拔·莱克特(Hannibal Lecter)时的场景吗?首先,她被那个傲慢的狱警警告,说莱克特曾当场撕裂一名不留神的护士,然后向她展示了护士剩余脸蛋的照片。他们送她经过了一个长长的中世纪监狱走廊,途中经过了好几个里面住着疯子的牢房。朱迪·福斯特的表情准确地向我们展示了克拉丽斯对所处环境和她即将要会见的怪物的感受。她的观点十分清晰。

那么,一个缺乏观点的糟糕演员会如何处理同一场戏呢?

演得好像狱警警告她的事情并不可怕,像是穿过一个购物商场一样地走过监狱长廊,像是第一次见自家的邮递员般地见莱克特。

你也许会争辩说,这个糟糕的演员也是做出了有凭有据的表演思路的选择。我会说,"缺乏观点"和"尝试去隐藏你的观点"之间是有很大不同的。糟糕的演员缺乏观点。她不是在假装一副勇敢的表情——她只是在使用她平时的表情而已。如果你看了《沉默的羔羊》,

你就会留意到朱迪·福斯特实际上在尝试对他人隐藏自己的恐惧，不让其他角色知道自己的感受。那是一个人物的表演思路选择，它帮助观众巩固了和克拉丽斯之间的联系。

接下来我想举一个观点不现实的例子——这显然是由某个编剧或导演在演员去片场之前就设想好了的：在电视剧《法律与秩序》(*Law & Order*)中多次出现侦探们去一个办公室里审问的场景。他们审问的对象通常在被审问时仍然继续做着自己手头的工作，做一些譬如把文件夹放在桌子上、摆货架上之类的琐事，就好似被警察审问是家常便饭，不算什么大事一样。这种"玩厌了"的表现如果出现在一个经常犯法的职业罪犯身上是说得通的，但对于绝大多数人来说完全没有道理。他们应该对这场对话感到很紧张，然后很努力地不要说错话。当自己工作时被警察审问，有多少人会真的无动于衷地继续工作呢？这对于演员来说是一个难题，毕竟导演已经要求他们做一些不现实的事情了，去做违背导演意愿的表演是不明智的（之后我还会对此展开说明），可太不幸了，那是这些可怜的演员必须做出的表演。

倾听和反应。时时刻刻保持"有观点"的状态是你的表演老师一直告诉你的另一件事情的直接结果——"倾听和反应"。当你听到什么时，展现出它是如何影响你的，如何让你产生感觉的（当然，要基于一定的道理）。我总是在寻找那些当你真实地对刚刚发生的事情做出反应的时刻。你脸上的那个展示你注意到伴侣没有对"我爱你"做出回应的表情，你对于他人辱骂的愤怒，你为自己落选心仪的工作而

惊讶，你消化新信息的时刻等。

当一名演员没有真正地倾听另一名演员说话时，表现是很明显的。接着，我会被要求找到一条能让我们看到台词"着陆"（land）的片子。换句话说，就是要找到一条能体现听者理解了对方话语的重要性，并且做出了适当的反应的片子。那就是台词在他们身上"着陆"的时候了。

处于当下的状态，并且做出反应，是我曾经剪辑过的片子里的所有好演员的标志。我总是能够依靠他们给出的出色的反应镜头，因为他们是如此扎根于当下。

如果你能成为一名总是活在当下、倾听并且对所发生之事做出反应的演员，那么你就会很快成为在我们剪辑师想强调某个时刻时，主动去找你的反应镜头的那个人。我们会把画面切到你身上！很快，口碑会散播传开，然后我们的常规导演将尝试去拍你的画面，因为你将为他们提供那些时刻。

理解因果关系。某人跟你说了一些话，让你做出某些反应。为什么你会做出如此反应呢？是话中的哪些部分使你做出接下来的行为呢？剧本把行动的大纲列出来了，但你作为演员的一部分责任是了解每一秒层面上的"为什么"。

当我在剪辑一场戏时，我总是在问"为什么"，这一秒发生的这些行为、这场对话背后的动机是什么？答案几乎总是"因为另一个角色说或做了（什么）"。当一名演员分析剧本时，会从一个大框架开始，然后慢慢地细致到每一个节顿。作为一名剪辑师，我在看一场戏

时也在做同一件事,细致到台词之间的微节顿(microbeats)层面上。但愿当我在剪辑室里一遍又一遍地重播你的片子时,我将看到你努力的结果,我将看到你在那一刻活在那场体验中,并且有序、自然地做出每一个剧本里要求你表演出来的行动。

故事里所发生的一切都是之前所发生事情的结果。无论它是在一秒前还是十分钟前发生的事。因此,请理解为什么自己在做某事或说某些话真的会增强你的表演。

表现具体。这点又与观点和倾听/反应相关。你在对某个具体的刺激做出一个具体的反应。对于演员来说,表现出饱满的情绪和哭泣也许只是好玩;但对于观众来说,这是对于某个十分具体的事情的表达。比如,如果伊莲在说完"直接说出来吧。我想听你把话说出来"后开始哭,那么那将会是出于……

- 她知道自己即将做一些可怕的事情(杀害乔),而这会永远改变她的人生?
- 她为自己陷入这个境遇而生自己的气?
- 她只是感到毫无希望?

所有这三个表演思路都是有道理的,但导演和编剧的脑中很可能只有一个。因此,你必须选择其一并传递出来。如果观众不能分辨出这场哭戏的意义,那么哭泣就不大有用了。如果演员自己都不清楚原因的话,那么他们也不会知道它的意义。所以,永远要表现得具体。为什么你会这么做?而你又在通过那个行为表达什么?

记得《大地的女儿》（Nell）的结局吗？内尔（Nell）的所有朋友都在她的湖边小屋进行野餐聚会。她与连姆·尼森（Liam Neeson）和娜塔莎·理查德森（Natasha Richardson）两人的小女儿玩得很开心。当这个小女孩走开时，出现了一个精彩的时刻——内尔的脸色瞬间暗下来了，而且她被涌上心头的情感弄得不知所措。观众清楚地明白内尔为什么会这样。她不是为了自己对新生活的爱而哭，她不是为了自己的法律纠纷而哭，她哭是因为她在思念死去的姐姐。朱迪·福斯特的动机是如此的具体，以至于观众完全读懂了她。

了解和展现你此前的境遇。 了解你的角色是从什么境遇中走过来的，以及在此前经历过的事情。在你走过这扇门之前发生了什么？在这一小时之前呢？你将去往哪里？当你到达那里之后，你又期待会发生（或者期待会找到）什么？当你不按时间顺序拍摄时（意思是你在拍摄第九场戏前就拍完第十场戏了），你的大脑也许得绕好几个弯，但是提前做好这些思考准备是很重要的。

> **TIP** 为什么我们不按顺序拍摄
>
> 拍摄的时候，我们不会从第一场戏开始一直拍到最后一场戏。拍摄顺序是混乱的。行程的制订通常基于两个因素：
>
> 首先，我们希望把所有在同一个地点发生的戏份都放在一组中，以节省租用该场地的租金；其次，由于许多演员是按照天数付钱的，制片方试着把同一个客串演员的所有戏份都放在同一天拍摄，以节省费用。

每一个演员，无论多有天赋，都应该问自己这些问题。在《盾牌》

剪辑：再这么演，你又要被我剪了

里，当格伦·克洛斯（Glenn Close）走进片场时，她通常都会和导演协商3个同样的问题："刚刚发生什么了？那是一天中的什么时候？我们此刻进展到了整体故事里的什么阶段？" 有时，她会在问完最后一个问题后附加一个"我已经知道××××了吗？"（比如，"我已经知道他是凶手了吗？"）

人物来自某一个地方，然后会去另一个地方，脑中带着某个真实的目标。比如——在《星球大战2：帝国反击战》（*Star Wars: The Empire Strikes Back*）快要到结尾的时候，卢克·天行者（Luke Skywalker）为了解救他在云城的朋友而中断了他与尤达（Yoda）的训练。一到那儿，他就进入了昏暗的碳凝室（carbon freeze chamber）。在拍摄这场戏之前，演员应该问自己：

我从哪里来？穿过走廊偷溜进来寻找我身陷危险之中的朋友们，被冲锋队（stormtroopers）击中，而且我刚刚被莉雅（Leia）警告说这是一个陷阱。

我到哪里去？进入一个我此前从未踏入的昏暗房间。

我期待找到什么？某种圈套，也许是我的敌人黑武士（Darth Vader）。

我认为即将发生什么？一场艰难的决斗，也许对手是黑武士，而如果是的话，我不确定自己是否能赢。

我们应该在卢克的脸上以及他在这场戏的第一帧画面的表现中看到以上所有。在开始剪辑这场戏前，我就在问自己这些问题，因此当我开始观看他们的片子时，我就在演员的脸上寻找答案了。

偶尔我会看到这样的问题：演员没有把之前戏中的情感和体验带到现在这场戏中。如果一个角色刚刚经历了一场感情非常充沛的戏，那么在下一场戏中，我期望他仍然处于那种情感状态中。如果他以正常的状态开始下一场戏，那就是有问题的。我记得我曾在某次的当天素材中遇到这种情况，最后我通过把第二场戏的开头剪掉，以回避那个可以看出该演员显然连接不上前一场戏的重创状态的部分。从剪辑的角度出发，这两场戏之间的过渡有点笨拙，但优于不剪开头而留下完整戏份的版本，因为那个明显的情绪不连贯是很奇怪的。

从你走过那扇门的时刻开始，你（作为你的角色）就真的需要活在那场经历中。

了解你的角色在更大的故事框架中处于什么位置。聪明的演员清楚他们整体的故事弧光，并且理解他们的每一场戏在这个统一体中落在什么位置上。那就是为什么格伦·克洛斯知道为什么确认"我们此刻进展到了整体故事里的什么阶段"是重要的。在《星球大战2：帝国反击战》的结尾中，卢克与他在电影开头时的表现是不一样的。他的绝地训练已经给予了他自信和些许耐心。因此，根据他演的是电影中前段的戏还是后段的戏，马克·哈米尔需要以不同的方式饰演卢克。

简单的表演通常是最好的——这是因为它们通常是最诚实的。我在剪辑室里听到最多的来自制片人和导演的请求是"你有没有这条片子的更简单版本？"镜头放大你所做的一切，因此你无须为了表现出

自己的动机而过度夸张。你可以把自己拍下来，然后看看镜头是如何解读一切的。注意，当你更稳得住时，你通常更有力量。过度夸张的表演通常被称为"过于戏剧化"。这指的是以前的话剧演员为了能够让最后一排的观众理解剧情而表现得过火。如果有人这么说你的表演，那可不是赞美的话。

让你的角色抗拒泪水并隐藏他们的情感吧。我们几乎从来不会采用幅度大的、过于动情、大哭的表演。取而代之的，我们总是选择那些演员挣扎着把泪水收回来的表演。回想一下罗伯特·德尼罗（Robert De Niro）在《乌云背后的幸福线》（*Silver Linings Playbook*）中的表现。在 1 小时 13 分左右有一场很精彩的戏。他走上阁楼，坐在儿子布拉德利·库珀（Bradley Cooper）的床上，对他讲"老鹰的运气"的故事。德尼罗既平和又简单，而不是表现得过度、夸张，因此当泪水涌出时，它们给人的感觉是自然的、不使劲的而且是受欢迎的。作为结果，这场戏令人心碎。另一个例子是艾玛·汤普森（Emma Thompson）在电影《真爱至上》（*Love Actually*）里的表演——当她一边听着她的丈夫以前作为圣诞礼物送给她的琼尼·米歇尔（Joni Mitchell）的 CD，一边哭的时候。

生气也是同样的道理。去看看执导得好的电影和电视剧，然后看看里面的演员们常用一种强烈和克制的方式表达愤怒，而不是歇斯底里地大吼大叫。观看一个人试着隐藏或压制某种激烈的情感几乎永远比看着他们毫不掩饰地释放激烈的情感更有意思。

展现出克制。 另一个来自制片人和导演们的普遍埋怨是演员"过于淘气"或"胡须上翘"①。通常这个评论适用于饰演坏人或反面角色的演员。通常,一名演员会因为以一种奸笑或呈现出虐待倾向的方式演坏人而得到这个评价——为了坏而坏。请记住,从你的人物自身的角度出发,你并不是一个坏人。你在做着一些对于你的角色而言正确或有必要的事情。因此,不要演过了而成为一个"坏人"的漫画形象。

乔很可能不是出于他看到一个女人痛苦会兴奋而勒索伊莲,他这么做是因为他需要这笔钱,而他看到了这是一个机会。实际上,如果我们看到在乔虚张声势的外表下隐藏着一个为这次勒索而感觉糟糕的他,这场戏也许会更有意思。相比乔的动机是从伊莲的痛苦中获取快感的情况,这会是一场好得多的戏。

以你自己所认为的一个典型的坏人角色应该表现的方式去表现,表明你正以其他角色的外界视角在观察你的人物,但你其实应该从人物内在出发去填充你的人物。通过扎根于现实的行为支撑你的角色。做一个做着真实的事儿的真实的人,不管在这个故事中的你是否被看作一个坏人。

展示你做决定的时刻。 当我剪辑一场戏时,我总是对找到人物对某事下决定的那个节顿很感兴趣,我称其为"做决定的时刻"。剧本

① "胡须上翘"来源于以前默片中的坏人形象总是脸上有两撇往上翘、弯曲形状的胡须,所以"胡须上翘"被称为"恶魔的象征"。

给予人物某个选择或机会，而人物来决定怎么做。

比如，你是一名警察，而地区律师想要你在法庭上说谎，以挽回这个案子。我想要看到你决定去实施这个律师的请求，而不是看到你仅仅是同意去做。做决定的时刻也可以是决定那些更加无关紧要的小事——比如终于决定接听那通一直在你的对话过程中响铃不断的电话，它不一定是一个改变世界的时刻。重要的是我们能看到那个做决定的节顿。

我总是在寻找这个时刻，因为它回答了观众的问题"为什么他们这么做？"我想要看到你为自己即将做出的事情而达成一个内心结论。不然，你的人物看起来就是毫不真诚、毫无理由地改变主意并行动了。

在《被勒索的美人》中有一个做决定的小时刻，就是当伊莲决定去喝咖啡时。当然，最大的决定是说"直接说出来吧"之前，乔的答案将决定她是否杀他。

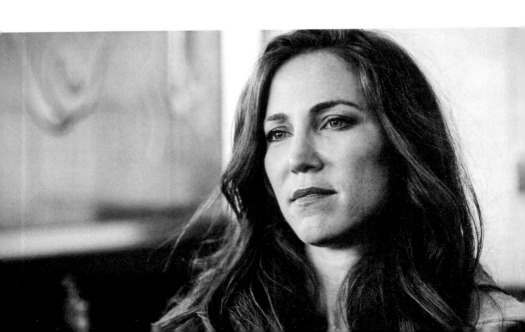

我也希望看到当人物决定改变策略,并采用不同的方式来获得想要的东西的时刻。例如,当你能看到一个演员想"对这个人好是没用的,所以现在我会尝试欺负他";当导演告诉你,"我想要看到你的齿轮转动起来时",你就知道这是你被要求展示自己的决定和反应的时刻了。

花点时间让你的角色表现这个做决定的时刻,这是他/她赢得的,但请记住,如果你不是主角,观众可能不会有兴趣看到你在一个选择中苦苦挣扎整整一分钟。性格果决的人物会很快做好决定,而性格摇摆不定的人物则会来回思索。但如果这个选择不是故事的重点,那么就不要纠结它。我能够接受当一名中央情报局特工在犹豫是否向恐怖分子提供秘密信息,不然他们就杀死他的妻子时花上五秒钟。但是,如果只是一个客户由于收银员太粗鲁而决定是否选择离开的话,那我就无法接受浪费五秒钟在这个决定上了。无论你的反应是大还是小,请记住——永远不要超越你的角色在更大的故事框架中所赢得的份额。在《索菲的选择》(Sophie's Choice)中,梅丽尔·斯特里普在不到两秒钟的时间里就做出了改变人生的选择。保持真实!

假装这件事第一次发生。你的角色不知道他或她的身上会发生什么。在屏幕上观看演员的一大乐趣就是看到他们因某事惊讶,然后做出反应。他们不知道会发生这种疯狂的事情——无论是凶手从衣橱跳出来,还是钢铁侠套装开始飞行,抑或饰演角色的丈夫说"我要离开你了"。如果你预料到你不应该知道的事情会发生,这些时刻就会消失,而随

之而去的还有这场戏中的大部分乐趣。让这一切在每条片子中都首次发生吧。（我不懂演员如何能够在一条又一条的拍摄后仍然继续表现出如此令人信服的惊讶。这是一项令人难以置信的才艺！）

在每场戏中，**你的表演都应该有弧光**。正如更大的故事中也有弧光一样。例如，在《被勒索的美人》的开头，伊莲可以不确定她将如何处理乔。在这场戏的整个过程中，当她意识到乔永远不会让她脱离控制时，伊莲的决心会增强，直到最后她枪击了他。所以，她的弧光可能是从不确定转向下决心。这比伊莲完全肯定和投入于枪击乔的版本要有趣得多，在这场戏结束时，她确实将他击毙。在剪辑室里，我们会这么说：这个选择让她"无处可去" —— 她在开始时已经到达了这场戏的情感终点，所以从头到尾都没有变化。我们也可能会说她"正在演这场戏的结尾"。我可能会收到一条"给她人物弧光"的注释。我会试着通过寻找几条伊莲在开头时看起来不太确定的片子来解决这个问题。

另一个与此相似的剪辑注释是被要求对某演员的表演进行"**调幅**"。这意味着要增加更多的细微差别和情感变化。你也可以将其视为改变角色在情感光谱里的位置。如果一个角色开始生气并且持续生气，那就没有太大的成长。当其他角色加剧紧张的氛围时，这位已经愤怒的演员也"无处可去"了。因此，你需要调整你的表演。当使用这个术语时，它通常意味着减少情感的强度。在剪辑室里，我们可以

通过在前半部分采用"少生气"的片子,而在后半部分采用"更生气"的片子来帮助调节情感变化。但其实你是可以在片场的拍摄中自己进行调整的,那样你的情绪转变会更有序。

如果导演指导你完成一系列不同变化幅度的表演,请不要慌张。有时导演不确定你应该有多少情绪变化,所以会在每一条片子的拍摄中要求不同的东西。导演可能想要情感光谱中一些不同的位置。也许在拍第一条片子前,导演会告诉你被办公室的恶霸绊倒很烦人;然后在拍第二条片子前告诉你,被绊倒对你来说是最后的底线,而你应该暴怒。导演试图找出最适合你角色的状态,还在评估你的表演思路选择对这场戏中的其他角色的影响。导演很可能会很快地确定其中的一种诠释(毕竟,导演是带着一定的想法来到片场的)。但是一位优秀的电视剧导演知道自己没有最终决定权,知道在自己完成剪辑之后,会轮到主理人来看,并且可能会被问到是否有不同于导演自己选择的诠释,也许是情绪更饱满的,也许是减弱的。通过提供一系列有变化幅度的表演,导演为我们提供了尝试一场戏的不同变化所需的材料。它还将帮助我们应对将来会出现的不可避免的、来自制片公司和电视台的注释:"你有没有一条片子中的她是更加××的?""导演是否拍到了一条他不那么××的片子?"

我们经常将不同表演的某些部分结合起来,以创造出最终的表演。在《国土安全》的试播集中,有一场大约 16 分 26 秒的戏,讲述了在经历了 8 年艰辛的战俘生活之后,布罗迪第一次与家人团聚的情形。

电视剧主理人/创作者亚历克斯·甘萨（Alex Gansa），导演迈克尔·科斯塔（Michael Cuesta）和演员达米安·刘易斯（Damian Lewis）（他以这季布罗迪的角色赢得了那年的艾美奖）之间的讨论，导致达米安为他见到家人的那一刻拍摄了3条片子，而每一条都表达了不同的想法。

在第一条片子中，布罗迪很高兴看到了他的家人，一看到他们的时候就马上和他们进行目光接触，并且笑得很开心。他热情地拥抱他们，泪眼汪汪。在第二条片子中，布罗迪完全自闭了。他受的损伤太大了，以至于不懂得如何应对他的家人，也许他甚至不确定他们是真的。他不能长时间与家人进行目光接触，而且看起来似乎完全不合群。在第三条片子中，达米安给出了一版介于第一条和第二条两个极端之间的表演。

应该如何展现这场戏是我们在剪辑室里花长时间讨论的主题。我们中的许多人认为第二条片子，即"受损状态"的片子，是最有趣也最接近现实的，即使它与观众希望看到的快乐团聚背道而驰。最终做完的版本是这3条片子中片段的组合。当布罗迪第一次看到他的家人时，我们使用了"受损状态"的片子，然后我们继续采用这版表演，直到布罗迪的妻子拥抱他。接下来，我们开始使用更温暖的片段，而直到布罗迪第一次和他十几岁的女儿说话，我们才开始使用第一条片子。拥有3个迥然不同的版本对我们来说非常有价值。请注意，这样选择是与导演和主理人一起在片场协商决定的。演员不应该在每条拍摄中做一些截然不同的尝试，除非导演要求他们这么做，否则其中没

有任何片子可以适当地互相拼接起来。

在一场戏的末尾放上一个"按钮"(button)①。"按钮"是场景的最后一刻。你已经在警察节目中看到过一百万次——警方正在审讯一个嫌犯,他说漏嘴并承认他确实在犯罪现场,然后警察互相看着对方,好像在说"现在我们抓到他了"。这是一种情绪反应,"按下"了这场戏,是

> **TIP** 电视剧中的"幕"(acts)
>
> 广告间隙间的大段电视剧片段被称为"幕"。
>
> 它是在开头的标题片段出来之前的情节部分,需要起到把观众吸引进电视剧中的作用。它有时被称为"引子"(Teaser)或"冷开头"(Cold Open)。其余的幕用数字表示:第一幕、第二幕、第三幕、第四幕。

最后一个小节顿,清楚地向观众传达了这场戏的结局的本质。它可以是两个人之间交换表情;它可以表现在某个角色的脸上,他知道他刚刚达到了他的目标;或者它可以是一个"我刚刚侥幸逃脱了"的表情。找出你的"按钮"并按下它,不要用无关的动作和手势来冲淡它,直接、清楚地传达你的最终情绪。

当你观看一场没有"按钮"的戏时,戏中的所有能量和氛围似乎都会消失。你会感觉到没有一个角色关心刚刚发生的事情,甚至没有注意刚刚发生的事情。而如果没有重大事件发生,那一开始为什么这

① "button"是美国表演教学中的一种表达,指的是演员在一场戏结尾时直接清晰地表达最后人物所感受的情绪状态的动作,为这场戏画上一个清晰的结尾。

场戏会存在呢？因此，我们需要一些东西。在《被勒索的美人》中，这个"按钮"将是伊莲射杀了乔后，她脸上即刻出现的表情。她快乐吗？害怕吗？还是崩溃了？无论她做出什么选择，那就是"按钮"。

如果你想看到"按钮"是如何运作的，请在广告插播之前观看电视剧的最后一刻。那一刻被称为"闭幕"（Act Out），它就是一个超级"按钮"。它不仅可以"扣上"场景，而且还具有足够强大的悬念，可以吊足观众的胃口让他们在等待广告结束后继续观看。

抛下爱美之心。我总是更喜欢那些演员对自己外貌的在意程度最低的片子，因为这意味着演员是最诚实的。当我剪辑《盾牌》的时候，我喜欢采用的片子是当麦克·切克里斯（Michael Chiklis）如此进入维克·麦基（Vic Mackey）这个角色中以至于当他大喊大叫的时候，你可以看到唾沫飞出他嘴里。这让我感到真实，我无法抵抗地选用它了。当我在剪辑《国土安全》的时候，我喜欢看克莱尔·丹妮丝（Claire Danes）的脸颤抖地变为现在尽人皆知的"克莱尔·丹妮丝式哭脸"。她脸变红了，然后开始带着情绪颤抖——她并不担心她的自尊，她活在当下。对于那些做爱后情境的片子，我喜欢那些衣服皱巴巴的、头发很乱的形象而不是看起来像刚从化妆间里出来的情形，那样演员看起来像个真人。你越真实，我就越喜欢它。在《行尸走肉》（*The Walking Dead*）中扮演玛吉的劳伦·科汉（Lauren Cohan）在 2013 年的《艾美奖》杂志中完美地解释了这一点："当你不为隐藏瑕疵而担忧时，它会让你的情绪更加到位。"

第六章
你能掌控的：技巧

> 伟大的表演并不简单，任何一个说它简单的人，
> 要不是肤浅，要不是一个冒充内行的骗子。
> 而关于表演最难的事情之一就是承认它是件难事。
>
> ——罗伯特·科恩（Robert Cohen）

通过掌握技巧，你可以避免那些迫使我剪掉演员戏份的错误。

背好你的台词。如果你说错了一个词，我就不能让你上镜。而且你会严重冒犯那些在电视剧领域最有权势的人——编剧，那些有权对我说"去掉那个演员"的人。

每一句台词都有精心设计的意思，而当你把这些词弄乱时，其含义就会消失。当你忘记词语或句子时，重要的想法或关联就会丢失。即使它们在这场戏中显得不重要，丢失的词语也可能是在为未来的冲突和互动做铺垫。如果你添加新的词语，则会冲淡原本所写内容的清晰度。一些演员认为只要他们接近台词的含义就可以即兴发挥。没门。当你不按台词演时，可能存在巨大的问题。你重写的台词可能不包括你的对手演员回应你的语句，导致现在他的台词说不通了。无论是有意还是无意，你的重写可能会完全改变一场戏的意义，或改变此前的

给定情境。从你饰演的人物的角度出发可能听起来是不对的，因为你已经改变了这个人物的声音。它可能会引入一些无关的想法，而这些想法会分散这场戏的中心思想。最糟糕的情况是，它可能会遗漏一个重要的细节，一个为了让后面的故事继续发展下去的必要细节，或混淆整个故事的情节。总之——按照剧本演！

如果你完全不能理解某句台词，因为这个语句就是无法从你的口中说出来，那就礼貌地请导演到一旁讨论，然后他们会找现场编剧讨论是否能以保持原有意义的方式改变它。

如果你不熟记你的台词，你的表现可能会犹豫不决，而且你会在本不应该的地方添加暂停。你很可能会添加"嗯"和"呃"，而我需要将其删除，因为它们会使你的角色看起来不确定。然后我会被导演和制片人要求采用一条"演员看起来他们知道他们的台词"的片子。大多数观众无法意识到哪些停顿是由于演员忘记了他们的台词，而哪些停顿是为了戏剧效果而存在的……但剪辑师、导演和制片人都很擅长分辨这种差异。为了剪掉这些暂停，我将让镜头从你身上移开。请不要让我这样做！

剪辑师如何解决演员说错台词的错误呢？不幸的是，每个解决方案都需要把镜头从你身上移走：

选项一：我可以通过结合来自不同片子的对话来尝试"弗兰肯斯坦①"

① 译注：俚语，指把显然不同的两样东西以粗糙的方式结合到一起。

（Frankenstein），拼接成正确的台词。但愿我最终会得到听起来像一句真正的句子的音调。但为了掩饰我的剪辑，我不得不在你说台词的时候把画面切换到另一位演员身上。

选项二：如果"弗兰肯斯坦"的方式不起作用，那么我将在编辑室录制自己说出正确台词的录音。我将把那个临时音频剪进来，然后我会在稍后的过程中带你进自动对白重置（ADR）的录音棚，重新录制真正的对白。但为了掩饰你的新音频，我不得不将画面切换成其他人，以让观众不会看到你上镜的口型与他们听到的不符。录制你的ADR会花费制作时间和费用，而这不会让任何人感到高兴。

选项三：我最后的选项是完全把你的台词剪去，因为你错误的词语说不通。如果这场戏在没有你的对白的情况下也行得通的话，这将成为最简便的选择。

注意，我的所有选项都会导致观众在本应看你的时候，只能转而看其他人。这对你或我都不利。

如果你卡词了，那么你应该在哪里重新开始对话呢？ 如果你在拍摄中途搞砸了一句台词，那没关系，发生这种事情是很正常的。通常，当搞砸了自己的台词时，演员会在当下就说："我会再录制一次那个，从我站起来的时候开始。"或者她/他会对另一个演员说："再给我一次那个'提示'。"所有其他演员都明白接下来会发生什么。他们保持在他们的情感空间里，然后那个卡词的演员重新表演一遍台词（但

愿这次念出了正确的台词）。每个人都知道搞砸的感觉是什么，没有人想让其他演员感到糟糕。

当自己卡词时，许多演员会通过立即重复正确的剧本中的词来纠正自己，然后继续表演。不幸的是，这没有对我产生任何帮助，因为他们是在句子的中间重新开始。我想在画面中保持你完整的思想和行动——最好包括引导你的人物说出对白的动情瞬间——所以我更愿意你从句子的开头开始，或者甚至可能从那一段对白的开头开始。

> **TIP** ADR
>
> ADR 是"附加对话录音"的简写，是指我们在完成拍摄后录制（或重新录制）对话。我们可能会重新录制你的现场台词，因为原始录音出现了机械故障，或者因为你的表演不对。或者编剧可能为你添加了新台词，因为他们觉得情节点需要更清晰。
>
> 你被带入一个特殊的 ADR 房间，需要修复的部分会在大屏幕上为你播放几次。你对着影像排练，直到你掌握它为止。然后我们进行倒计时，而你将对着麦克风说出你的台词。

在片场，如果导演看到你遇到困难了，他们通常会大声喊出让你重新表演的位置，但如果是你自己重新开始，那么请记住——从引领此节顿的情感状态中重新开始。

在伊莲听到乔说"你得听我的"之后，她站起来说"你这个混蛋。你已经摧毁了我的生活。你一步步逼迫我，到现在我已别无选择"，然后她射杀了乔。如果伊莲在说"你一步步逼迫我"的中途忘词了，那么最好是回到坐姿的最后一个节顿重新开始，因为我想连贯地展现她决定站起来然后说她的对白，而不用中途把画面切到别人身上。

第六章 你能掌控的：技巧

不要从这里重新开始。

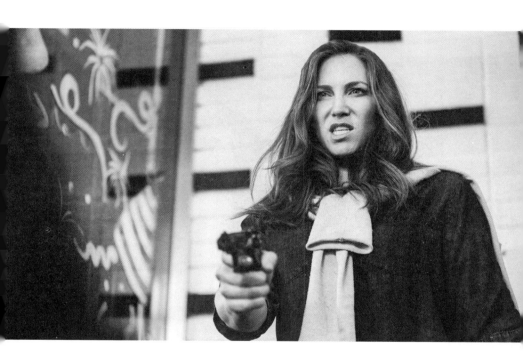

剪辑： 再这么演，你又要被我剪了

要从这里重新开始。

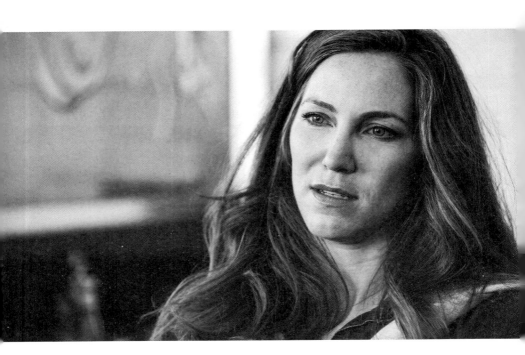

如果不可能回到上一个身体姿势，那么伊莲应该从站立姿势的第一句台词开始——"你这个混蛋"。

当你在某个想法中途重新开始表演时，这会减少我的选项。我是一名剪辑师，但这并不意味着我想要在所有地方进行剪切拼接——看到一切完整地呈现，时常会更令人着迷。

如果重新坐下或以其他方式返回之前的身体位置、姿势，摄制组需要重新调整画面和焦点。得给他们几秒钟，否则当你重新开始时你将失焦。当导演看到摄像机准备就绪时，他会再喊一次"开始"，来表明你应该继续开始了。

如果摄像机在你身后，过肩对准你的对手演员，那么你可以不用100%完美地传递你的台词，只要你传达正确的意思并在相同的时间内说出台词即可。反正我基本上不会用到你的音频——我将从你最好的出镜片子中"偷"下音频。因此，如果你不在镜头前，你不需要中断戏的进程来纠正自己的台词。

总之，在逻辑上说得通的地方重新开始，并在必要时重复动作。

肢体动作的衔接性至关重要。在舞台上表演与此无关，但它对于镜头前表演至关重要，衔接性意味着在每次拍摄时都执行完全相同的肢体动作。这意味着你得留意你移动的时刻、停止移动的时刻、如何移动，以及在每条拍摄中使该动作保持相同。例如，留意你在对话中的哪个时刻转向面对某人，你用哪只手将文件夹递给你的对手演员，你什么时候向后背靠椅子，你什么时候触摸脸部等。

如果你在说"我需要喝一杯"之前伸手去拿你的汽水罐，那么你每次拍摄都必须要匹配这个动作编排。你必须总是按照相同的顺序进行，因为我将使用多个镜头角度和多条片子剪辑这场戏，所以所有戏中的动作都需要匹配上。你不能在拍摄第三条片子时，突然改变事件发生的顺序，换成说完"我需要喝一杯"后再伸手去拿汽水罐。这样我无法将其与你的其他片子，或你的对手演员的片子剪到一起。其他演员会对你的动作做出反应，所以如果你在错误的时间移动，他们的眼睛就会看向错误的位置。无论镜头是对着你还是其他人，动作保持一致性都非常重要。只有做到这点，我才能拥有把你最好的表演留在片中的选项。

人类天生擅长发现不相匹配的动作，因此剪辑师们致力于规避它们。观众可能不会立即认出不相匹配的东西，但他们会感觉到某些东西出了问题。我们不希望观众被一个角色的汽水罐分散注意力——它莫名其妙地从一张桌子跳到另一只手中，然后在两个镜头之间再次跳回来。为了保持我们虚构世界里的幻象，我们需要你保持衔接性。

我想通过剪辑每场戏以获得最佳表演，但是当出现衔接性问题时，我将不得不使用劣等的片子来掩饰外表上的不匹配。你最差的表演可能会出现在屏幕上，因为这是衔接性匹配的唯一选择。又或者我可能不得不完全把你剪出去，直到不匹配的动作结束。这就是为何你的表演最终留在了剪辑室的地板上。

这发生在我剪辑过的双人戏中。喝咖啡者和听者面对面交谈，喝咖啡者左手拿着一杯咖啡。在他的覆盖镜头中，他说了一句挑衅的台词，

然后喝了咖啡。他在每次拍摄时都在同一时刻用左手端起咖啡喝,到现在为止一切正常。但当镜头移到他身后去拍摄另一个演员的覆盖镜头时,喝咖啡者就没有那么小心了。在听者表演最佳的片子中,喝咖啡者犯糊涂了,用右手端起了咖啡,他用了错误的手,这个错误很明显。

以下是这个衔接性错误如何在《被勒索的美人》中呈现的:

乔的杯子在左手中。

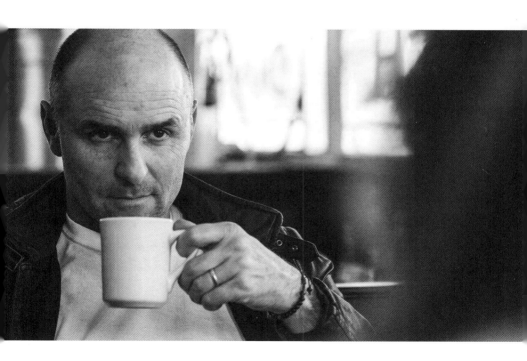

剪辑： 再这么演，你又要被我剪了

乔的杯子在右手中。

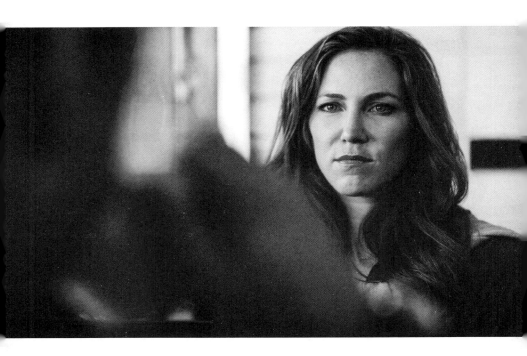

看到这个咖啡杯是如何在双手之间跳跃的了吗?

这是乔做对的情况下的呈现:

乔的杯子在左手中。

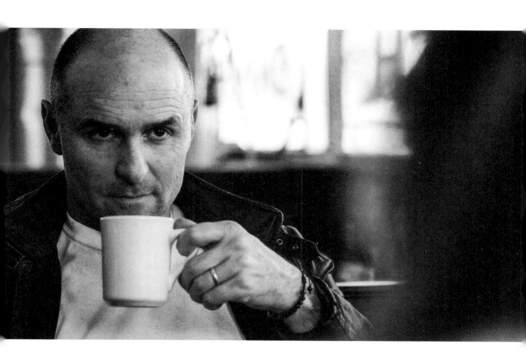

剪辑： 再这么演，你又要被我剪了

乔的杯子在左手中。

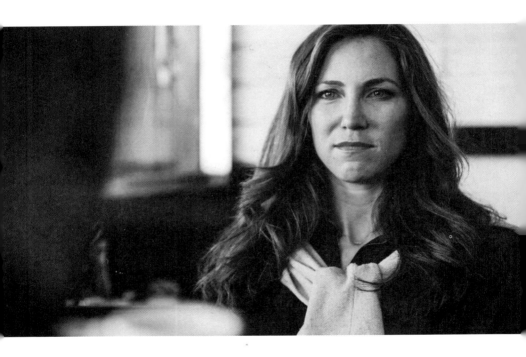

在我正在剪辑的戏中，这样明显的不匹配意味着我无法采用听者的最佳反应镜头。因此我不得不使用听者第二好的片子——而它完全比不上我的最佳选项。这都是因为喝咖啡者的手臂在那条片子中正确地匹配了此前的镜头。我真的很讨厌必须为了这样一个本可以预防的错误而改变我的选择。

一些演员抱怨衔接性过于严谨。他们说这会有碍他们专注于当下并创作出一场有序的表演。"如果我担心我的玻璃杯是举高还是举低，我就不能在这一刻保持专注！"我的答案很简单——你必须学习这项技能并使其成为你才艺的一部分。如果你给出了最令人惊叹的表演，但你的衔接性一团糟，我可能无法使用那条片子。因此，尽管你做得这么好，这场表演最终的结果却是毫无用处。保持一致的衔接性，让观众的注意力放在那些重要的事情上——比如你的表演。

衔接性是一项非常机械化的技巧，但它绝对重要。无法内化其表演衔接性的演员，很快就会获得令人担忧的名声。剪辑师并不羞于向电视剧主理人指出，是这个演员差劲的衔接性迫使我们使用低于标准表演的片子。我们希望，如果我们足够多地提及它，有人就会与演员讨论他们做错了什么，而问题就不会持续出现。

在《国土安全》的第 107 集中，有一场戏是曼迪·帕廷金（Mandy Patinkin）和他的囚犯艾琳（Aileen）面对面地坐在一个小餐馆的卡

座里。一名女服务员（当天演员①）给曼迪端来一盘汉堡和薯条。她把食物放到他跟前，汉堡面向墙壁，而薯条面对着过道。

剧组从远景的画幅开始拍摄，接着他们进去里面拍摄覆盖镜头，在每一条拍摄中，女服务员都将盘子放下，汉堡面向墙壁，薯条面对着过道。

在曼迪的中景拍摄中，服务员犯了一个衔接性错误，她将盘子反着放在了曼迪前面——导致汉堡面向过道。曼迪马上发现了这个错误，他以正确的方式转动盘子，然后让扮演女服务员的女演员再次拿起它，先移出镜，然后回来以正确的方式放下盘子，就好像她刚刚拿到食物一样。她做到了，而他们像是没有出错般地继续拍下去。

曼迪救了这条片子。如果他没有修正这个错误，我将无法使用随后的任何内容，因为这个餐盘出了衔接性错误。我从那条片子剪切到另一条片子时，食物会看上去转过来了，而这将严重分散观众的注意力。

每个演员都要对自己的衔接性负责。你不应该花精力跟踪所有其他演员的每一个细节，你只需要关心那些会影响到你的东西。我确信曼迪不是想成为衔接性问题的警察，他可能是因为自己应该用左手吃

① 当天演员（a day player）指的是那些只被雇来演一天某个小角色的人，剧组以一天的标准片酬来付工资。

薯条而注意到了这个问题。当曼迪低下头，意识到炸薯条在错误的地方时，他知道自己的衔接性会因此出错，所以他提出了修改意见。

曼迪·帕廷金可以偶尔纠正其他演员的衔接性错误，但如果你是一个只有两句台词的当天演员，那你就处于一个非常不同的境地了。

这个故事展示了一个总是让我对演员感到钦佩的事情。你有能力按照要求活在丰富的情感状态中，但即使在那些时候，你仍有一部分精力可以专注于技术上的事情，如衔接性，而且它并不会削弱你动情的表演。我觉得这点真的很不可思议。

踩点。摄制组需要知道你将要站在哪里，这样他们就可以将镜头设置到正确的焦点上。你站立的确切位置是你的"标记"，通常会在地板上用一条彩色胶带标记。如果你没有踩在点上……那你就失焦了。如果你走到了错误的位置，摄制组将尝试为此调整，但高清摄像机并不是很"宽容"，因此调焦员①（focus puller）没有太多的调节空间。站在你应该在的地方是你的责任。记住——如果你不在焦点范围内，我就不能把画面切到你身上。

① 调焦员（focus puller）一般是第一摄影助理（1st assistant camera）。

剪辑： 再这么演，你又要被我剪了

伊莲站在她的位置标记上，焦点清晰。

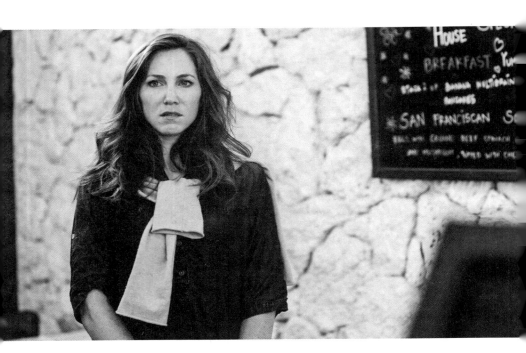

伊莲没有站在位置标记上。她是模糊的——我无法使用这条片子。

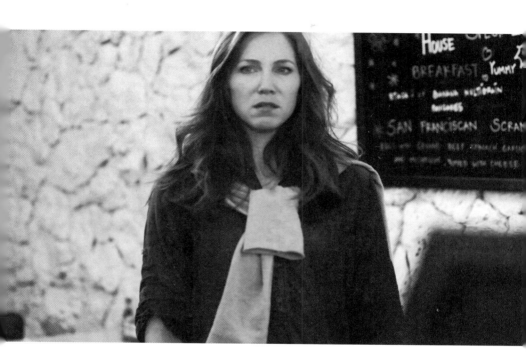

而且因为她在画面结构中站在了不同的位置上,我无法将这条片子与其他她站在正确位置上的片子剪辑到一起。

培养踩点的技能，使它看起来不像你在踩点一样，让止步于某处看起来很自然。在现实生活中，人们不会低头看提醒他们在哪里止步的标记，他们也不会为了给镜头一个不错的过肩角度而停在房间里的一个说不通的位置上，他们为自然的理由而停住。弄清楚是什么促使你停下来（或转弯，或其他什么），这样一来，当你这么做的时候看起来就真实了。因为如果你不这样处理的话，它明显是假的。

在拍摄步行着谈话或上下楼梯走路的镜头时，请在同一个地方说出你的台词。 如果你曾经看过《白宫风云》(*The West Wing*)的任何一集，那么你已经看过步行着谈话的戏了。这是镜头在演员面前或在演员旁边跟着拍摄——演员穿过繁忙的背景，语速飞快，穿梭于各种有趣的片场装饰和背景演员。如果你边走边大大改变你的对白节奏，当不同的片子被剪到一起时，观众可能会注意到你似乎多次经过相同的人和物体。那是因为你在每条片子拍摄时在对白中的同一个时间点经过不同的背景，而我需要在这些片子之间剪辑。

你尤其无法为走楼梯讲话的戏做掩饰，因为每次你在拐角回头时，它都会向观众发送一个清晰的信号，告知你的所在位置。如果你开始或完成某句台词的地方距离你在之前拍的片子里说同一句台词的地方有几个台阶之遥，就可能会出现问题。当剪辑师将那条片子与其他片子结合时，你可能会看起来像被突然从楼梯中间传送到底部，或者像在角落拐了两次。又或者，你正与之交谈的人与她/他自己之前的镜头画面不匹配，因为现在她/他站在楼梯上的不同位置做出反应。剪

辑师被迫依据衔接性而不是表演来剪辑这场戏,而你最好的片子可能不会被采用。为了避免这个常见的问题,你应该每次都在楼梯上的相同位置说出相同的台词。

把对白里的想法连起来。在错误的地方暂停会破坏原本剧本里完整的想法,从而降低思路的清晰度。不要在一个想法的中间停下来,把其中的东西都连接起来。如果你不明白自己的台词是什么意思,那么请在拍摄当天询问导演,他们将很乐意为你解释。这比你试图蒙混过关却被人一眼看穿要好得多。如果你不明白自己在说什么(或者你为什么这么说),那么观众很可能也不会明白……结果就是我们必须把它剪掉。

不要与戏中的其他演员**重叠对话**。我们经常在现实生活中和其他人重叠对话,打断他们或者用自己的话盖过他们。重叠对话鲜明地表达了我们的情绪状态,但这在镜头前是一个问题。我想通过选择不同的片子把你说每句台词时的最佳表演都挑出来。我也想选出你的对手演员说每句台词时的最佳表演。但我可能并没有同时拍摄到两位演员的最佳表现的片子。镜头对着你录制了四条片子,然后镜头对着她/他录制了四条片子。也许你在第一条片子中表现最佳,而你的搭档在第二条片子中表现最佳。如果对白没有重叠的部分,那我可以轻松地在这些片子之间切换。但如果你们说话时彼此重叠,那么所有的对话都是紧密地结合在一起的,那样我就不能轻易来回切换了。如果某条

片子是她/他的最佳表演，但你用你最差的表演与她/他的对话重叠，那我会试图用一些高级的音频剪辑手段解决问题，但如果这个问题一开始就不存在会更好。我理想中的情况是既拥有带着清晰干净的音频的你的最佳表演的片子，又有带着同样清晰干净的音频的她/他的最佳表演的片子。这样一来我就可以采用每个人最佳的表演，然后由我在剪辑室里创造出对话重叠的效果，而且在那里我很容易控制哪些部分要重叠并且重叠多少。这条规则也有一个重要的例外：如果导演在片场上叫你重叠对白。在那个情况下，按照要求去做吧。导演永远是老板。

当剧本要求你说出的台词被接着说话的另一个角色打断时，最重要的是你要知道如果你的人物没有被打断的话，原本会说什么。因为有时候另一个演员不会足够快地说出自己的台词，那你站在那里看起来就很傻了，等着被人打断却没有别的话要说。如有必要，你需要做好继续说话的准备。你也应该知道你的角色本来打算继续说什么，以便直到你被打断之前，你的表演能传达正确的意图。即使观众永远不会听到你想说的话，你还是应该知道自己要说什么，因为你的表演将是他们唯一的线索。尽管观众听不到，比尔·默里（Bill Murray）还是知道他在《迷失东京》的结尾时对斯嘉丽·约翰逊嘀咕了什么。观众完全只能依赖于他表演里的意图（以及斯嘉丽的反应）对他可能说的话做出猜测。

如果你戏中的搭档反应晚了，请不要破坏你自己的举止状态。保持在当下的状态中，等待他们记起来。你不知道剪辑师什么时候会从你切到另一个演员身上，反之亦然，而你此时做鬼脸的话就限制了我们的选择。在我剪辑的一场戏中，某个演员本来应该先说一句台词，然后立即被一个特技演员打断了。演员准备要说出来台词了，但特技演员的动作晚了，并没有马上打断他。这名演员脸上摆出了一副鬼脸——"他在哪里？"——然后他马上就被打断了。我无法使用这条片子里的任何内容，因为当他被打断时，这位演员仍然挂着他的鬼脸。如果他只是保持在那一刻的状态并被打断会更好。

了解你正在出演的电视剧的风格。如果可能的话，在你上片场的重要日子之前，你应该看一集你将要出演的剧集。你应该了解一下里面的表演风格，这样你就可以呈现导演所期待的表演。如果有人出现在《国土安全》的片场上却表现得好像是在出演《老友记》（*Friends*），那就是错误的，而且这会惹恼导演和其他演员。最好仔细地了解你将为之出力的剧集是什么，以及其他剧组成员是如何做事的，然后自己做出相应的调节。在剪辑室里，那种风格上的不符将使我得到"这个人物看起来像在一部不同的电影中"的注释。

在正确的节奏上表演。如果你说话速度很慢或反应非常缓慢，并且这并不适合你的角色，我将不得不通过把画面切到其他演员身上以加快你的速度（这被称为"拉快对白"）。如果你一直很慢，你就会

破坏整体的流畅度,而你自己也会被"拉快"。虽然如此,同一部剧中的不同演员在适合自身角色的前提下,是可以(并且应该)以不同的节奏表演的。例如,卢克·天行者说话很快,但尤达就说得很慢。同样的,不同的剧目节奏快慢不同。《盾牌》中几乎没有停顿,但是《国土安全》里有很多停顿。因此,请根据自己出演的电视剧进行适当的调整。

如果两个演员的节奏不同但在合理的范围内,那么我可以在一个能同时显示两个演员的画幅中播放一场戏。如果节奏严重失衡,那么我就会被迫切换到覆盖镜头,即使我可能在这里不想要这么做。我喜欢在可能的情况下同时看到装着两个人的画面,但如果为了避免不必要和无根据的停顿,我必须提前使用特写镜头,我也会这么做。

无论你的节奏快慢,请确保你对白中的想法能连接起来,并且不会留下过长的停顿,以至于对白失去了原本的意思。

在一整段长台词中以某些方式给出反应。当你戏中的对手演员正在讲一整段长台词而你作为听众时,请务必认真倾听!我们希望看到这些话对你有什么影响。如前所述,在一整段长台词进行时,我通常会通过把画面切到你身上来帮助观众查看听者的反应。但是,当我这样切换时,你不希望自己看起来像一个纹丝不动、毫无生气的人。由于听者太久没有动静,我不止一次被指责把画面切到一个静止的图像上。你可以以自己感觉舒服的方式表演,但还是要知道,如果你转移视线,或睁大眼睛,或抬起头,或采取任何其他行动来表明你对所听

到内容的反应，它对你的剪辑师帮助很大。

看向对你而言重要的东西。你看向什么是在告诉观众你感兴趣的是什么。无论是一个人的脸还是一枚入侵的导弹，观众总是想知道你在看什么。

剪辑师能好好利用这点：通过利用演员眼睛的转动来激发从一个镜头到下一个镜头的切换。"跟随眼睛的去向。"剪辑师们被如此告知，这实际上意味着"向观众展示演员正在看的东西"。如果你正在与两个人进行对话，那么当他们轮流发言时，你的眼睛会自然地从一个人移动到另一个人身上。剪辑师将利用你的眼球运动作为把画面由你切换到讲话者身上的时机。如果有除了你所看着的人以外的其他人开始说话，你应该看向他们（除非你的角色做出选择故意不看）。

人类总是会瞥一眼（或移动他们的身体去看）意外响声的来源。观察周围的人，你会在现实生活中看到这种现象。想象一下，在《被勒索的美人》中，我们正停留在伊莲坐在餐厅卡座上的特写镜头中。当女服务员开始在画面外说话时，意料之外的声音将吸引伊莲抬头看向她。一旦伊莲开始看过去，剪辑师就会把画面切换到女服务员身上。伊莲眼球的运动诱导了这个切换。就像伊莲一样，当你的角色听到意想不到的声音时，你应该搜寻声音的来源。

在关闭声音的情况下观看任意电视剧或电影，然后在剪辑师切换画面时集中注意力。留意切换画面有多少经常是由某人的眼球运动诱发的。演员看向某处，然后观众（和剪辑师）跟随演员的目光。

如果你拿着一个你知道需要特写镜头的重要道具，请在合适的时间点扫视它，以便为剪辑师提供一个切入它的特写镜头的机会。例如，你是一个警察而你正拿着一张"通缉令"传单。嫌疑人就在你的面前，所以你先看嫌疑人，再低头，视线从他身上转向传单，以比较面孔——这就使我们能够切入传单的特写镜头。很有帮助。谢谢你，演员！

同样，如果你在房间四处寻找一个物体，你的头部和眼睛的运动为我提供了切换到你的主观镜头的机会。确保在表演时突出你找到所需物体的那一刻，因为我将在主观镜头后切入你的反应镜头。

在一部希区柯克的电影中，如果你是房间里唯一一个知道这里藏有炸弹的角色，每当你往炸弹的藏身之处瞥一眼的时候，我们都可以切换到炸弹的镜头画面上。

保持眼神接触（或不接触）。一旦你开始表演一场戏中的精彩部分，在走位允许且你没有被导演或剧本告知你不应该这么做时，你应该尝试与你这场戏的搭档保持眼神接触。眼神接触表明你扮演的人物处于当下的状态，并深深地沉浸于此时这个动作中。我们时常会因为演员在某一条片子中的目光接触比他们在其他条片子中更久而选择那条片子。

当你中断正在进行的眼神接触，或者你在决定是否允许眼神接触时，也可能会很有意思。避免眼神接触能表达恐惧、不情愿、逃避或胆怯。在《盾牌》的最后一集第 54 分 55 秒处有一场很棒的戏，由希·庞德（CCH Pounder）扮演的侦探克劳德特·怀姆斯（Claudette

Wyms）终于把由迈克·奇科利斯（Michael Chiklis）饰演的下流的警察维克·麦基（Vic Mackey）带进审讯室里。在用一些令人动情的控诉软化了他的态度之后，克劳德特将她的马尼拉纸文件夹中的犯罪现场照片一张接一张地放在他面前的桌子上。这些照片的用意在于，通过向麦基展示他可怕选择的后果，来使麦基崩溃。但奇科利斯做出了出色的表演思路选择。当庞德把它们摆出来时，他一眼都没看那些照片。

取而代之地，他选择有意地与她保持着挑衅意味的眼神接触，无论她多么努力地让他看向照片。奇科利斯的拒绝明确地表达了他的人物在那一刻的感受……然后当庞德一离开房间，奇科利斯就低头看照片了，而此时他的反应甚至更崩溃，因为观众知道他一直在试图逃避这一刻。这些都是你可以做出的、会升华作品的精彩的表演思路选择。

让你的脸保持可见。除非某场戏有特殊目的需要隐藏你的脸，否则尽量让它保持可见，以便观众能够观察你的情绪。例如，当你接听电话时，请记住手机会阻挡你面部的一侧。考虑用那只使你的脸能一直被镜头看见的手握住手机。如果你要将手举起放在脸旁一段时间，请考虑好哪只手会阻挡镜头，而哪一只手不会。

在拍摄过程中，当女演员的长发遮住脸部时，女演员需要调整头发。你往下看电脑屏幕，然后你的头发越过了耳朵，挡住了你的脸。一旦你能够自然地做出调整，而不是看起来像为了镜头而这样做，那就请将头发别起来，使你的面部可见。克莱尔·丹尼斯在调整发型方

面是一个天才，她能在不引起人们注意的前提下自然地调整。你永远不会感觉到她是为了取悦镜头而拨动头发。即使这看似一个无关紧要的细节，但它对我们来说实际上是一件大事。如果头发让我们长时间看不到某个人物的脸，那么这条片子的那个部分就不好了。观众希望看见面孔。

只有当你很可能出镜时才摆弄你的眼镜。在你马上开始说台词前、在你说台词的过程中，或在你刚刚说完台词后，将它戴上（或取下）。或者，你可以通过摘下它以回应对方对你说的话。但是，不要随意在另一个演员对白的途中将它戴上或摘下。如果我把画面从那个演员切换到你的身上，而你又突然戴上了之前没有戴上的眼镜，观众将会受到惊吓。对他们来说，似乎眼镜变魔术般地出现在你的脸上了。我想用画面完整地呈现演员说完一句完整的话的过程，因此我不想仅仅为了快速展示一下你戴上眼镜的动作而打断他们表演的情感线，尊重戏本身——以及你的合作演员——只在你大概率会出现在画面中时才动眼镜。

在喊"卡（停）"之后继续表演。片场上的时间感似乎有所不同。当每个人都在监视器上观看现场表演时，喊"卡"的地方似乎是正确的。但是第二天，当我们在剪辑室观看素材时，我们常常意识到自己希望演员的结尾表情可以延长几拍。（这是电视台和制片公司的主管经常在注释里提到的一句话："你能在这场戏结束时保持住一拍吗？"）

你不必在导演说"卡"的那一刻停止表演，除非你在演一场动作戏或在完成一次危险的特技表演。如果你已经结束一场戏并停留在某个表情上了，那就只需在喊"卡"后再保持一下，然后就可以完工了。在大多数片场上，摄影师都会在听到"卡"后等待几拍再关机，因此如果你继续演下去，你的额外画面将大概率被录进去。我可以很轻易地删掉喊"卡"的声音和剧组工作人员的说话声，而继续将你留在那些额外录制的画面上。相信我，剪辑师对那些额外的画面表示欣赏和感激。

留意你的眨眼。沃尔特·默奇（Walter Murch）是一位非常有影响力的剪辑师和理论家。在他的书《眨眼之间：电影剪辑的视角》（*In the Blink of an Eye: A Perspective on Film Editing*）中，他提出了一个关于何时从演员身上把画面切换走的规则。我遵循它做了，它是奏效的。规则是，永远在演员眨眼之前切换画面，因为当一个人的情感消逝时，他往往会眨眼。在现实生活中观察周围的人，你将会注意到这个现象。他们会说，"我爱你"（眨眼）而不是"我爱（眨眼）你"。

眨眼表示结束某种情绪，它也会削弱大多数情绪。当演员说出他们的台词后眨几次眼时，会留下令人困惑的印象——意图变得模糊，而当下的情感也不明确了。如果你能够在这么深的层面上控制自己，那就尽量不要由着自己反复眨眼，除非眨眼本身在传达真实的情感（比如"困惑"）。

确保你的咬字清晰。我们不想仅仅因为你说话含糊没人能听懂而

被迫重新录制对白（ADR）。你重录对白时的表演会不如原先的好，而且新录音永远不可能与现场录制的音频声音完全匹配。我们更愿意在片场录制你清晰干净的声音。

当你做会引发大声响的动作时，请多加留意。当你在说台词或其他人说台词把门关上时，门的声音通常很大，以至于演员的声音会被它盖过。因为说话声和门的声音相互重叠，所以它们就变成一个整体了，而且我们无法控制一个声音相对于另一个声音的音量。在这种情况下，重要的对话经常被淹没。这声音可能是纸张的沙沙声、"砰"的一声打开饮料瓶的声音、打开东西时的声音等。很快，我们就开始以找到演员清晰的对白为目的寻找合适的片子，而不是搜索展现演员最佳表演的片子。如果可以的话，请你尝试在词与词或句与句之间的空隙关门，或者轻轻地关上它。在重重地放下咖啡杯或做其他任何会发出大声响的事情时，请遵循相同的原则。当然，你应该活在当下，并在对你的人物而言合适的时候才做这些事情。如果你只是为了避免盖过一句台词而等待合适的时机关门，所以在关门时表现出奇怪的犹豫，那会更糟糕。规则是在可能并且看起来很自然的情况下，以某种方式的表演来避免声音重叠。

如果你在戏中穿自己的衣服，请不要穿任何带有徽标的衣服。避免使用任何可能受版权保护的图片——不能有徽标、符号或图像。这意味着不能有耐克的标志，不能有圣母大学爱尔兰战士美式足球队球

衣，不能有印有吉米·亨德里克斯肖像的休闲 T 恤。由于版权所有者可能会对其品牌在作品中被描绘的方式提出异议，电视剧的法律部门将试图通过事先获得使用该徽标的许可来避免诉讼，这被称为"清除徽标"（clearing the logo）。如果剧组为你提供了带有徽标或图像的衣服，那你就应该假定使用许可已经获得批准了。我担心的是你从家里带来的作为出镜着装的衣服和配件。

如果你拍摄时穿着尚未被清除标志的衣服，与其冒着被起诉的风险，不如直接把你从电视剧中删掉。曾经由于一个客串演员戴着的棒球帽上面有一个棒球大联盟球队的标志，导致我们不得不删除整场戏。

演员都很好，这场戏也很好，但是我们无法绕开那个男人的帽子，而打上马赛克的标志看起来很明显和难看。

一旦我们意识到剪掉这场戏不会扼杀这个故事，那么剪掉它就无须犹豫了。我总是对此感到难过。那名演员做得很好，这是服装部门的错，因为一开始就不应该让他戴着那顶帽子。但它已经发生了，而他的戏被剪掉了。

站立时，请将双手从口袋里拿出来。 除非你的人物在做一个明确的表态，或者是剧本告诉你这么做的，否则就从口袋里拿出你的手吧！它会限制你的肢体的表达能力。

"死"的时候就直接"死"。 在屏幕上被杀死的演员，无论是枪、刀、电刑还是其他什么方式——请快速死亡，除非剧本另有要求。当然，如果你"死"的时候有台词（"去吧……没有我……继续活下去，男孩……"），那么这不适用，但如果剧本说，"伊莲射杀乔。他死了。她逃跑了。"那么我们就不需要看到乔长达 20 秒的喘气，窒息，滑下座位，最后慢慢闭上眼睛。如果你"死亡"的那刻是这一场戏的重点（"我想他正试图告诉我们是谁开的枪！让我们贴近他一些！"），那请继续酝酿，但如果情节需要快速扫过这个时刻，不要成为一个大路障。

我曾经见证过许多演员"死"得比油漆干燥的速度还慢，而且我不止一次听到沮丧的导演大吼道："死！赶紧直接死啊！"就像他听

到了我脑子里的想法并把它们喊出来一样。我最喜欢的时刻是，看到那个被人射击并且在人行道上流血的演员，为临终前的每次呼吸而挣扎着，每一次都比前一次更加煎熬，直到最后被他激怒的导演在整个剧组面前大吼道："死！直接死！"

请保持你的笔一动不动。以一种非常令人分心的方式摆弄物体会使观众的焦点从你的脸和故事上移开。在我剪过的一场戏里，男主角正专心地听着桌子对面的角色说着长篇独白，这是一段非常吸引男主角兴趣的独白，但是在这个过程中，男主角的笔一直在他的手指间慢慢旋转。动态会吸引眼球，所以观众的注意力不断地跳到笔上，而它本应该固定在主角的脸上。同样糟糕的是，转笔向观众暗示了这个角色对他所听到的内容并不感兴趣，而这与这场戏的重点相反。

这个问题发生在另一场围绕会议室桌子进行辩论的戏中。当两个主演之间的争论达到白热化时，坐在他们后面的背景演员用手指转笔。这不是一个人物塑造的思路选择，因为这个人应该非常投入地追踪辩论的结果。这个演员当时感觉无聊了，而且没有集中注意力。那么我怎么能避开这个分心点呢？通过在前景演员身上使用更近的覆盖镜头画面，使那支转动的笔离开画面。以这种方式将焦点从主角拉到自己身上是自私的，并且助理导演保证将来不会再雇用你做背景演员了。

在屏幕上观看自己。我坚信你需要在屏幕上看到自己，以了解你的表演是如何呈现出来的。你需要了解镜头是如何放大一切的，而这

将有助于你学会不要用力过猛。你可以看到自己认为在表达的东西是否也是在镜头里实际看到的结果。我知道有些演员会说,"哦,我不能忍受在电影里看自己",但我认为这种态度会阻碍这个学习过程。你应该分析自己,并以客观的态度看待你的工作,它将对你产生很大的帮助。我认为你应该寻找那些会把每场戏都拍下来,并给学生一份副本带回家的表演课程。如果你和朋友一起拍摄一些东西,请向他们索取当天素材的副本,这样你就可以做自我评估了。如果手机是你唯一的工具,你甚至可以用它拍摄自己的表演,只要确保你知道除了你之外的人在你表演时会看到什么。

第七章
你能掌控的：
片场上的态度

> 如果你想获取蜂蜜,
> 就不要踢倒蜂窝。
>
> ——戴尔·卡耐基(Dale Carnegie)

当你拿下电视剧中的一个角色时,你正走进一个在你出现之前一直在流畅运转的工作环境。剧组工作人员们一季又一季地一起工作。导演很可能已经熟练执导了以前的剧集。电视剧的常规主演(regulars)从内到外都熟知剧中的人物。**你是这个家庭的客人,你需要像客人做客般行事。保持尊重。**

最直接的尊重方式是避免耍大牌,要准时,对每个人都友好,保持良好的专业度。耍大牌的演员会由于各种原因被注意到并记住。导演们常向剪辑师和制片人抱怨他们。"那个家伙对助理导演真的很粗鲁。""她迟到了。"每个人都在内心做了笔记:不要再雇用那个演员了。话传播得很快,它甚至可以传到制片公司或电视台的大人物的耳中,而那其中有一些人在片场当天可能已经看到了你的不良行为。在你自己意识到之前,你的声誉以及你的前景,已经被毁了。难道为了更快地喝到咖啡而使唤别人,值得让你失去那一切?

在你的职业生涯中，你可能会再遇到这些剧组人员。或者他们可能会对他们在其他电视剧组工作的朋友讲你的坏话。保持良好的声誉吧——这是一个小圈子！

听取导演的意见并按照他们要求的做。你了解到的只是作品这块大馅饼中的一小块，但是导演了解这块大馅饼的面皮里的每一片小碎屑和馅里的每一粒浆果。在拍摄开始之前，导演与电视剧主理人进行了长达数小时的会谈，在那里他们讨论了每场戏的意义和目标。导演有大局，而你没有。因此，当导演告诉你他想要你如何演一场戏时，你需要听他说并尝试满足他的要求。当然，你应该塑造自己的角色，并尝试使发生在其身上的一切变得更有趣——但要在合理的范围内。因为在一天收工的时候，如果导演原本想要红色而你只肯演绿色，他会试图让你远离这部电视剧。从他的角度来看，这场戏并不仅仅围绕你。他希望你被剪出去，不仅仅是因为你破坏了这场戏，还因为你耍大牌且没有给他任何奏效的表演。曾经有位导演对我说："我一直告诉他要换一种方式演，但他就是固执己见。现在我们要把他从这场戏中剪出去，否则整个故事都会毁了。"

导演担心的不仅仅是你的表演思路选择对于这部剧质量的影响。他同时担心你的糟糕表现会影响到他。在电视剧行业，导演是被雇用来工作的——一名负责按照主理人的要求拍摄某一集的工作人员。主理人可能是第一个要求"这场戏要演成红色的"的人。而当导演只带回来你绿色的表演，而且没有其他选择或方法能让它变红的话，这就

会让主理人质疑导演的能力，也许不想再雇用他了。没有导演想要这个结果！

如果导演真的在个人层面上不喜欢你，他可能会尝试将你的出镜时间减少到最低限度。每次他在屏幕上看到你的脸，他都会想起和你一起工作时感觉多糟糕，所以他会试着把你剪出去。

在导演受尽你给他带来的烦躁并离开去拍摄他的下一部电视剧之后，将轮到主理人来看剪辑好的版本了。当主理人看到自己出色的剧本出现了问题，就会问："为什么它这么断断续续？"接着我就会说："因为这个演员表现得很糟糕，所以我们试图绕过他。"主理人将尝试解决由不合适的表演引发的一系列问题，但可能最后只好放弃，并把这场戏完全剪掉。而接下来，我们将把电视剧送到制片公司和电视台，然后对方又会问："那场有意思的戏怎么不见了？"或者更糟糕的是："那场揭露了杀手动机的戏去哪里了？现在感觉少了一段。"主理人将回答说："那个演员不行。这是我们能呈现出的最好的效果了。"而现在，就连制片公司和电视台的大佬们都知道你很差劲了！他们在所有自己台播出的电视剧选角中都有话语权。你可以确定他们将来会尽量避免使用你。

所有这一切都始于你认为自己的理解和诠释比导演的更好。这值得吗？

第八章
出于故事或时长
原因被剪

> 我是一个团队中的一分子，并且我依赖这个团队，
> 我遵从它，为它做出牺牲，
> 因为最终的冠军是这个团队，而不是个人。
>
> ——米娅·哈姆（Mia Hamm）

演员们认为他们的戏份被剪掉的最大的原因是因为他们的表演很糟糕，但事实并非如此，实际上出于播放时长或故事不再需要某场戏的考虑而将演员的戏份剪掉是很常见的。

剧本通常写得比电视剧的预估时长略长些，因为总会遇到某些场景和部分不能奏效的时候。一旦这些部分被剪掉，我们仍然需要足够的时长来满足最短播放时间。因此剧本会稍长。

在后期制作中，我们通常会进行反向努力——试图让我们的电视剧时长降到允许播放的最长时长。电视台不会让我们播放太长的剧集，因为这会占用为商业广告预留的时间，而这是电视台赚取大部分资金的地方。电影制片公司不喜欢太长的片子，因为它们减少了剧院每天可以销售的放映场次。所以我们必须让一个作品"守时"。

剪辑师版本通常会超时 10 分钟，因为我们把每一句台词、每

一个节顿和每一刻都剪进去给导演看。导演版本通常超时三到七分钟。 制片人版本是大规模删除后的片子。我们称此过程为"缩紧"（tightening）或"缩至规定时长"（getting to time）。

首先，我们把进入或离开房间的不必要停顿和镜头剪掉。我们开始寻找可以删除的台词，我们将所有结尾停留时间过长的尾巴剪掉，我们还会剪掉那些对于故事来说不是完全必要的戏（以及其中的部分戏份）。

除了把表现不佳或对剧情引导方向不合适的台词剪掉之外，我们经常撇除那些使一场戏偏离轨道的台词。如果一场戏为两个经理决定是否解雇主角，那么我们实在不需要经理讨论他们最喜欢的流行歌曲的部分。剪掉这些台词会使焦点集中在解雇上，而这是这场戏的重点。

让我们假设在《被勒索的美人》的剧本中还有另一场戏，就是在这场大对峙之前发生的。在这场新添加的戏中，我们看到伊莲开车到餐馆。因为故事发生在洛杉矶，所以当她到达停车场时，伊莲必须把车交给代客泊车服务生。所以这场戏是：伊莲把车开过去，服务生为她打开门，她出车门。服务生说："请给我钥匙。"伊莲递给他钥匙，他给了她一个代客泊车的收据单。她说"谢谢你"，把收据放入钱包里，然后走进餐馆。

我们真的需要这场 22 秒的戏吗？如果我们不用代客泊车来干扰伊莲，这个故事难道不会更好吗？如果我们直接从伊莲踏入餐馆开始这场戏，那我们就可以减少 20 秒。这使我们更接近规定时长。这样一来，我就不必在她对峙乔的这场戏中剪掉 20 秒有意义的停顿了。

最重要的是，删除代客泊车的场景有助于推动故事的发展。但扮演泊车服务员的可怜演员却面临戏份全部被剪的结果。向制片人和导演提出这些建议会令我感觉非常糟糕，但它们又是很有必要的。我们需要保留故事的核心，而其他一切都必须被遗弃。

黄金法则是：如果一场戏减慢或有损故事的流畅度，则需要重新剪辑或删除。

另一个常见的情况是一场戏本身非常好，却在错误的地方播放。例如，伊莲下决心要与乔对峙了。但是，她先去了一趟姐姐家，把她的遗嘱交给姐姐，以防她在枪战中丧生。这场与姐姐的戏非常好，但它完全中断了故事的发展势头。我们此前建立起来的所有紧张感和节奏都会被这场冗长的戏打断，而观众其实一开始就无须看到这场戏。观众正在紧张地期待着伊莲与乔的对峙。所以我们为什么要在这场戏上浪费时间呢？如果我们剪掉它，故事就会以一种有趣的、引人注目的方式继续发展下去。如果我们保留它，一切都会被搞砸。这是一个在剪辑室里轻松达成的决定。一旦摆脱了一切不重要的，被留下的部分就会更加突出闪亮。

正如肖恩·瑞恩经常说的那样："剪辑是编剧的最后阶段。"这是学习"你的故事到底真正在表达什么"的这个过程的一部分，然后为了尽可能好地讲述这个故事，严格地选择其中的所有内容。

在警察主题的电视剧中，我们经常发现，没有必要完全说明我们的英雄侦探是如何从 A 点推理到 C 点所采取的步骤。有时在剪掉他们与证人交谈的场景的情况下，故事仍然能够合理地展开，切到他们

收集好信息后去往下一个地点。不幸的是，这意味着要剪掉扮演证人的演员的戏份，即使他们做得很好。

始终记住，电视剧的主角永远是电视剧最在意的角色，这点对你会有帮助。其他人都在扮演配角。你是一场戏中的众多因素之一。虽然在你的世界里，这场戏是最重要的事情，但它很可能不是整个故事中最重要的事情。剪辑师首先服务于故事，而不是演员。正如《被勒索的美人》是关于敲诈者和他的受害者的，那是这部电影的故事，它并不围绕泊车服务员、女服务员或伊莲的姐姐。

如果你正在扮演一个围在主角身边转的角色，而你被剪掉了，那么记住这条真理。随着你在行业内工作的时间越来越长，你将从只有一句台词的小配角逐渐进入常规主演的行列。但是，即使你到达了顶峰，你的表演仍然可能出于时长或节奏的原因被剪，因为最后的最后，一切都围绕故事本身。

电影里有很多著名的被删场景，而在这个时代，你可以在DVD和蓝光的"附加"部分中看到它们。大多数电视剧还会在每季的礼盒里或一集播出后在线发布被删场景。在《盾牌》中，肖恩·瑞恩通常会为被删场景专门录制一条特殊的评论音频，用来解释为什么该场景被删，他也会经常赞扬演员的表演。你可以获取DVD并自行判断某场被删的戏怎么样。但对于剪辑师而言，更重要的是每场戏在更大的故事背景下起到的作用。（顺便说一句，在DVD上收听评论音频是一种很好的方法，有利于你深入了解创作团队的其他成员是如何做出决定的。）

第九章
如何做合格的
背景演员?

> 不要惧怕在看似很小的工作中表现出自己的最佳水平。
> 每一次的征服都使你更强大。
> 如果你把每个小活都做好了，
> 那么你自然而然就有能力负责更重大的工作了。
>
> ——戴尔·卡内基（Dale Carnegie）

如果你是一名背景演员，最重要的事是意识到自己不是这场戏的主要部分。你的口头禅应该是："不要把注意力从主角身上移开。"你的责任是让观众相信这个场景是在现实世界的环境中发生的。除此之外的一切是其他演员的责任。

即使作为背景演员，你所做的任何事情都可能打破电视剧试图创造的世界的幻象，而这会使得剪辑师想把你剪掉。因此，无论一场戏中的环境是什么，能够自然地表演是最重要的技能。

会犯错的背景演员通常是以下两种中的一种。他们要么是演过头的演员，要么是演不到位的演员。

演过头的演员试图吸引注意力。当主角在餐厅的前排餐桌上表演他们的戏份时，背景桌上的"演过头的演员"则互相做出夸张的手势，

好像他们只能用疯狂的肢体语言进行交流似的。他们笑得很夸张，他们对隐形物体做出反应，他们过分强调一切。简而言之，他们分散了注意力，而剪辑这场戏的策略则迅速变成了"我能把他们排除在画面外的时间有多少"。

　　与此同时，演不到位的演员并没有意识到他们处于一个真实的、正在运转的世界。他们满足地窝在自己的茧中，直到炸弹在他们旁边的桌子上爆炸——然后他们没有反应。两个男人开始在卫生间门口排队时大打出手，而他们背后的演不到位的演员似乎并没有注意到任何不妥。再一次，剪辑这场戏的首要目的又变成了如何把这些人排除在画面之外，因为他们正在破坏电视剧中的其他所有人都在努力创造的幻象。

　　在适当的反应和过度表演之间有一条很清晰的界线。你应该以真实的方式回应在你的环境中发生的事情，从而有助于讲述和服务故事，与此同时，避开过度夸张的表现，以免观众的注意力被吸引到你的身上。待在正确的那一边，不要越界，你就将留在电视剧中。

　　那么与此相反的方式是什么呢？看看电影《捉鬼敢死队》（*Ghostbusters*）的第 1 小时 19 分 40 秒处。故事发展到这里，捉鬼敢死队的遏制系统已被关闭，而鬼魂在城市中肆虐。成群结队的人聚集在西格妮·韦弗的公寓大楼外，抬头望着黑色的云层，末日即将来临。找找前景中站着的那群人，找到其中橙色头发的家伙，看看他的嘴形是如何明显地说出"噢，我的上帝！"然后，没有任何确切的理由，他高兴地跳起来鼓掌了？对你而言，这里看起来真实或合适吗？

多小的角色都值得你付出真诚和具体的表演。即便你只是蝙蝠侠在撞破窗户之前、坐在藏身处的众多无名暴徒之一，你在表演的时候也应该带着明确的目标采取具体行动，例如"我要去冰箱为我的朋友吉米拿一瓶啤酒""我在告诉他们昨晚的橄榄球比赛中我最喜欢的得分"。不管你信不信，镜头将对你真实的表演给予肯定，它比漫无目的地坐着要好太多了。

除非导演叫你那么做，**否则不要看镜头**，特别是作为背景演员的时候。你将瞬间打破第四面墙，破坏电视剧的幻象。当你和一大群人一起拍摄时，在摄影机开机之前，试着提前大致了解镜头所在的位置，这样你就不会误看镜头。我经常看到，在群戏里其中有 50 个人的表现都很完美，但就是被一个看镜头的演员毁了。因为一个人导致 50 个人的戏份都被剪光了。请不要做那个人！

有时我会因为背景演员正在做一些奇怪的事情而不能使用主角演员的最佳片子。例如，我遇到过一场戏，一名小队长正在向他的团队成员介绍他们将如何搜索一栋建筑物。小队长指着地图说："红队将会到这里，蓝队负责这条走廊，然后大家在这里会合。"扮演蓝队领队的背景演员站在小队长的旁边。每当小队长指出每个人应去的地方时，他都不断反复地点头——但他没有一次看向那张被指的地图。这名演员忽略那张地图的行为，与这个场景的重点相违背。我怎么能采用这条显然出错的片子里的任何部分呢？我不能。

因此这个远景画面无法被剪进成片中，我使用了小队长的特写镜头取而代之，这样一来观众就不会知道旁边的小队成员做错了。导演

在剪辑室里看到这个结果时并不高兴，但是当他看到蓝队领队的表演，他就马上明白是怎么回事了。通常情况下，导演会专注于一场戏中最重要的表演（小队长的），同时操心着当天需要拍摄的所有其他素材。他手头的事情太多了，以至于他不会注意到蓝队领队正在搞砸他的作品。一旦在剪辑室看到类似的东西，某些导演就会联系助理导演并让他们不要再雇用那些背景演员。

第十章
收工后，下一步
是什么？

> 成功不是目的地,而是你正踩着的路。
> 你只能通过朝着它努力来实现你的梦想。
>
> ——马龙·韦恩斯(Marlon Wayans)

你已经拍完了自己的戏,而你想要尽快拿到作品的拷贝并放在你的个人表演示例(reel)中,因为这样一来你就可以通过它来获得更多的工作。这是一个非常自然的冲动选择,但请听我的建议——不要打电话给剧组,请求他们给一份当日素材或仍处于制作过程中的片子。这是一大禁忌。所有的电视台和电影制片公司都密切关注盗版和泄密,所以肯定不会把一部尚未播出的剧集或者未在影院上映的电影的片段发给你。当你在一部热门电视剧或系列电影中出演时尤其如此,因为每个人都非常介意情节、细节会泄露到互联网上。

想都不要想去联系剪辑部门人员索要当日素材或拍完的片子,因为他们会拒绝你。任何一个把它交给你的人都可能会被解雇。

在电视剧播出或电影上映后,是否可以致电电视台和电影制片公司索取拷贝呢?同样,答案是否定的。给演员这些素材并不是通常做法,何况没有人愿意因为给你网开一面而把自己置于危险中。就电视

剧而言，你可以在剧集播出后很快从 iTunes 上获取副本。如果你愿意等几个月的话，在它们开售时，你可以购买本季的 DVD 或蓝光。一名经验丰富的剪辑师知道如何从这些来源中获取片段放入你的个人表演示例中。

　　如果你发现自己的戏份已被删除，请不要致电剪辑师或其他任何人询问原因。我们无法告诉你此前所做出的创作选择。这会违反我们与制作人和导演的创作合约，他们不会再次雇用任何违背保密协议的剪辑师或其他工作人员。所以请不要问，因为它将置我们于一个非常尴尬的位置，而且最终，你仍无法得到答案。我理解这可能非常令人苦恼。你已经完成了自己的表演，你想知道为什么自己的表演被剪掉了。我真心希望我们的行业运作方式不是这样的，并且有一个系统可以让演员们获得真实的反馈，了解剧组针对他们每个人的特定情况而做出的选择。但不幸的是，行业运作方式不是那样的。

　　如果你的戏份被剪掉，请祈祷它将被收入当季 DVD 的"被删场景"中。并非所有被删除的场景都能被收录，只有那些有趣的、可以作为独立的场景来观看的戏份被收录其中。如果你的戏份不在 DVD 中，那么你大概能推断出该场戏很无聊或呈现的效果很糟糕，然后庆幸没有人会看到它吧。

第十一章
杀青了!

> 知识，直到它被应用之前，
> 都不是力量。
>
> ——戴尔·卡耐基（Dale Carnegie）

记住：

你可以掌控很多东西……还有一些你不能掌控的东西。

借此机会专注于你可以掌控的东西，因为纠结于你无法控制的事情是没有必要的。如果你没有出现在最终成片上，我希望你记得，如果你的技巧都发挥正常，并且你的表演也很好，那么你可能是因故事原因被剪掉了。你对此无能为力，所以请原谅自己，继续前进。

请记住，演员们十分受编剧、制片人、导演和剪辑师喜爱。我们想要展示你，因为你为文字和故事带来了生命力。我们认为你很棒！我希望借助本书中的知识，帮助你拥有一个持久而充实的职业生涯——一个出现在银幕上的生涯，而不是止步于剪辑室地板上的。

你的：

乔丹·高德曼，美国剪辑师工会（A.C.E）

致谢

感谢我伟大的生活伴侣、我出色的妻子凯蒂·格兰特（Katie Grant）。她富有创造力，支持我，而且无比聪明。某天在听到我抱怨工作室碰到的一个表演问题时，凯蒂说："演员们并不知道这些东西，乔丹！"这启发我写下此书。

感谢那些赐予我工作和学习机会的众多电视剧主理人和导演。尤其是《盾牌》的肖恩·瑞恩和斯科特·布拉兹尔（Scott Brazil），是他们给予我这个改变生活的重大突破，让我有幸参与了一部最伟大的电视剧的制作，又花时间教会我成为这部剧的一名好剪辑师。

感谢那些让我带着快乐观看和剪辑片子的演员们。从像迈克尔·奇克利斯、达米安·刘易斯和克莱尔·丹尼斯这样的大明星到仅有一句台词的当天演员（day player），感谢你们让我深入探究你们的才艺并给予我这么丰富的素材。没有人比剪辑师更了解你们的工作，也没有任何其他职位上的人比剪辑师更能欣赏你们的才华了。

感谢我的家人，支持我在这个疯狂的行业里工作的梦想。

感谢希沙姆·阿比德（Hisham Abed）拍摄了本书的所有照片并给我关于自费出版的很棒的建议。他是一位伟

大的摄像师和平面摄影师,也是一位极其出色的合作者,读者可以在 hishamabed.com 上查阅他更多的精彩作品。

感谢我的演员吉莉·安舒尔(Gillian Shure)、科林·沃克(Colin Walker)和希瑟·阿戴尔(Heather Adair)。感谢他们将生命力带入《被勒索的美人》中,并愿意做出错误示范,而且被永久收录进来。

感谢迈克尔·奇克利斯和斯蒂芬·凯(Stephen Kay)鼓励和批判的眼光。

感谢达拉斯·特拉弗斯(Dallas Travers)让我在她的"蓬勃发展的艺术家圈"(Thriving Artist Circle)成员身上应用这些材料。演员们应该关注一下 thrivingartistcircle.com 这个有价值的资源平台。

感谢 KJ 餐馆(KJ's Diner & Restaurant)的玛瑟拉(Marsela)、乔(Jo)和凯伦(Karen)让我们在那里拍摄了《被勒索的美人》。

感谢大卫·威尼尔(David Wienir)、史蒂夫·科恩(Steve Cohen)、安迪·萨克斯(Andy Saks)、诺曼·霍林(Norman Hollyn)、瑞奇·布雷威斯(Rich Bleiweiss),我的读者 / 审校,以及其他一路上为这个项目加油打气的人!